ART 11
컷 도안 디자인
CUT OF ORNAMENTAL DESIGN

편집부 편

 도서 상투스
SANCTUS 출판

머 리 말

　이 책은 인물, 식물, 4계절, 동물 등의 캐릭터 형식을 취한 컷 도안집으로서, 사실적인 형태를 벗어나 오늘날 여러 분야에서 필요로 하는 화법을 인용한 내용을 담고 있다. 또 연속화를 많이 실었으며 이는 공예 분야에서 널리 애용되고 있는 부류의 도안 가운데 한 가지이다.

　뒷부분의 동물편(주류, 곤충 포함)은 이것 역시 사실적인 도안의 범주를 벗어난, 전체가 코믹한 형태를 취한 그림들이다. 일러스트에 관계하고 있는 직업인이나 학생, 이 분야의 지망생 등은 이러한 그림의 자료를 갈망할 때가 흔히 있을 것이다. 이러한 경우, 이 그림들은 더할 나위 없이 소중한 자료가 될 것이다.

<div align="right">편 집 부</div>

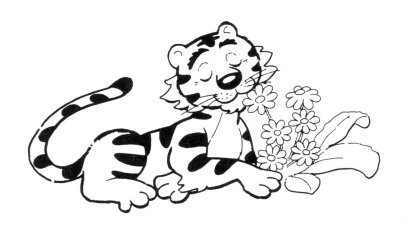

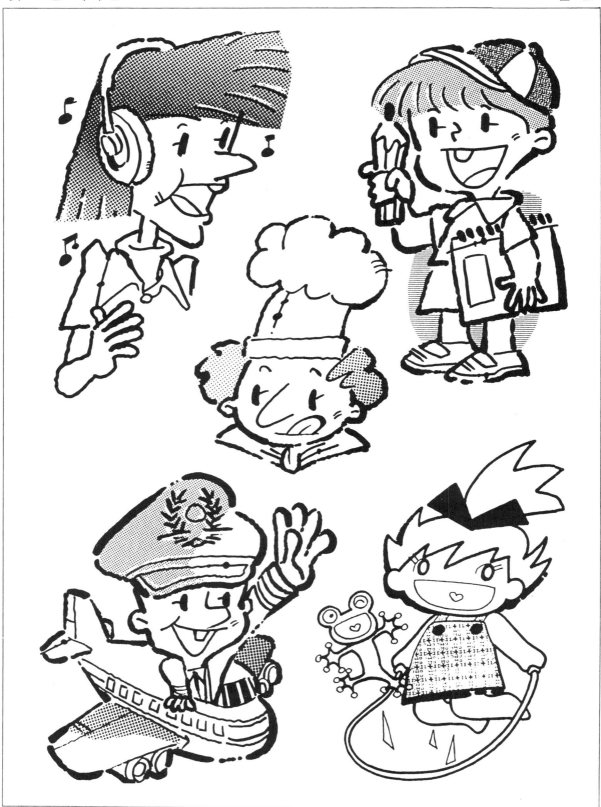

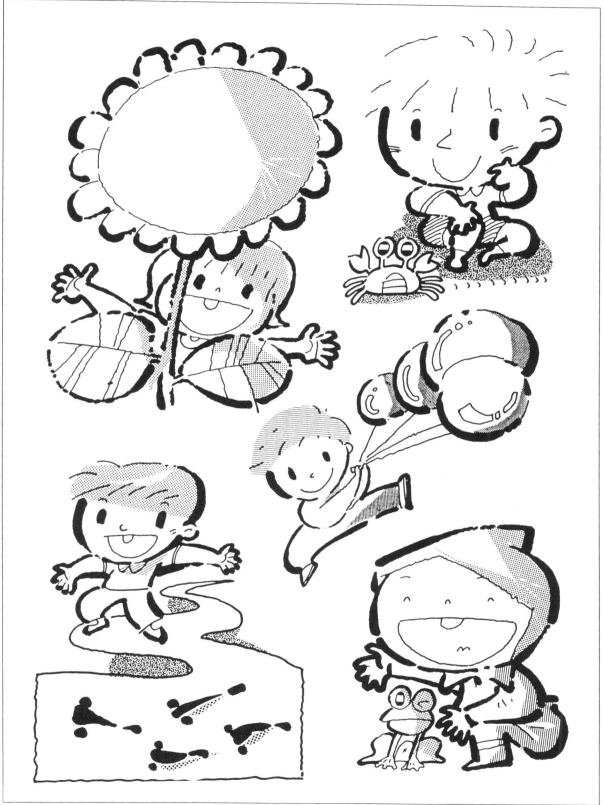

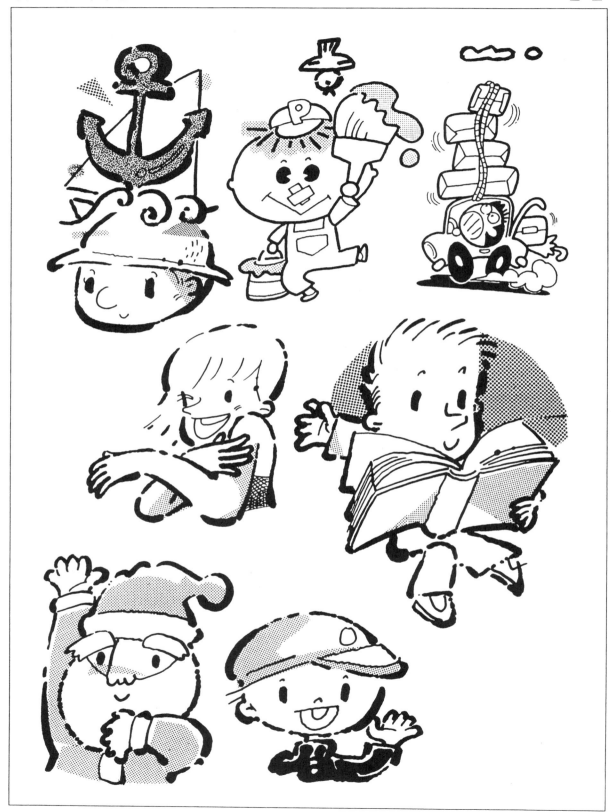

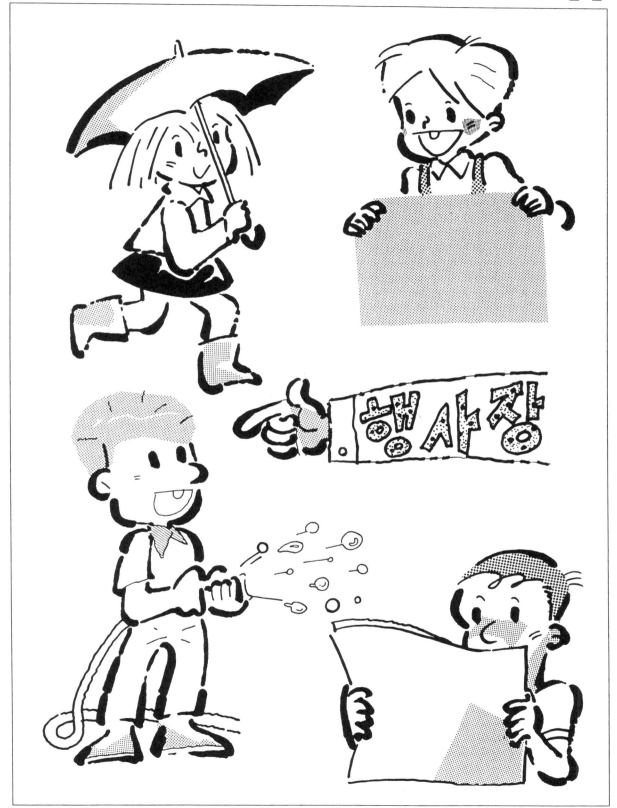

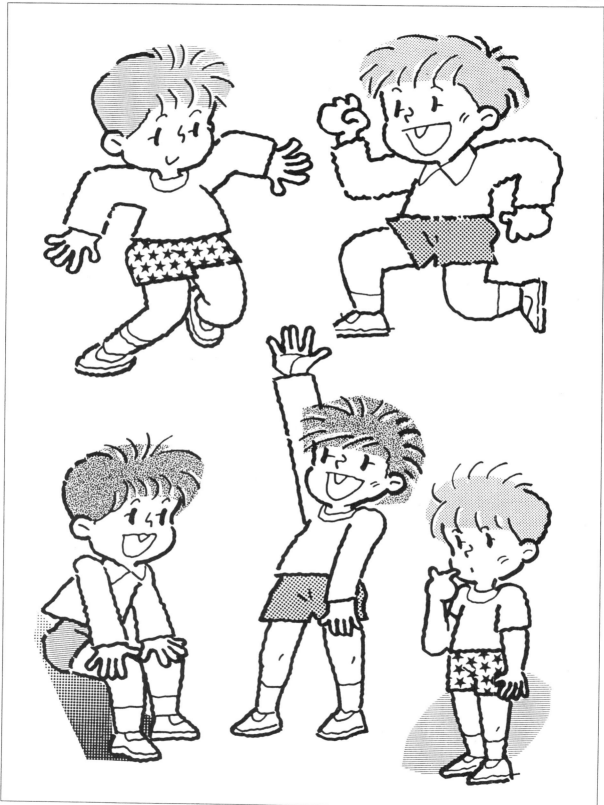

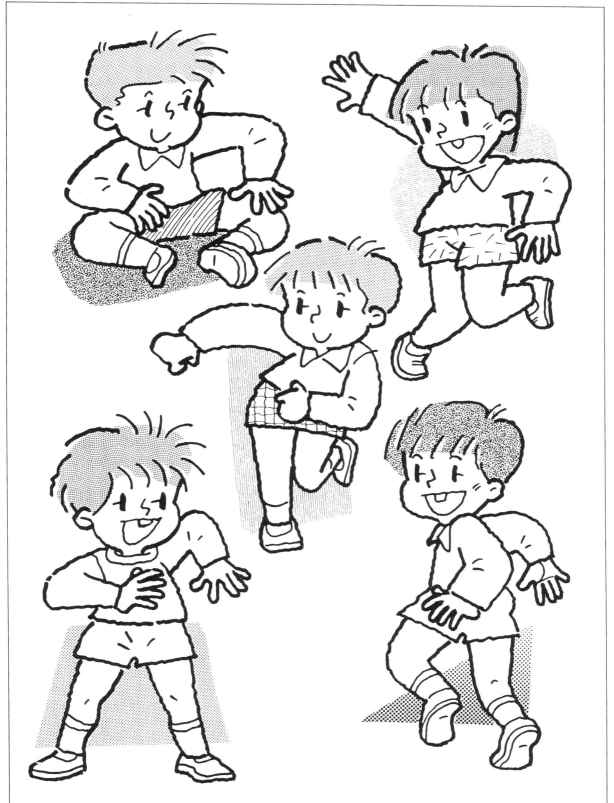

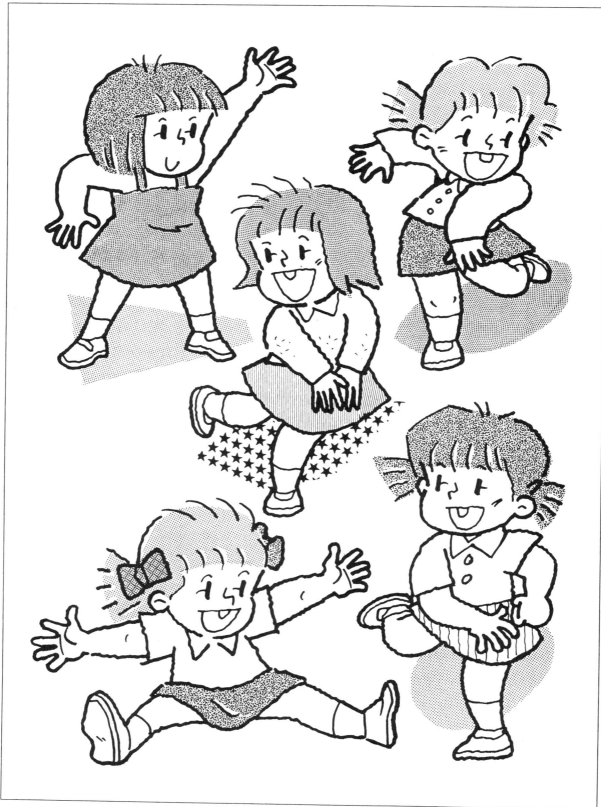

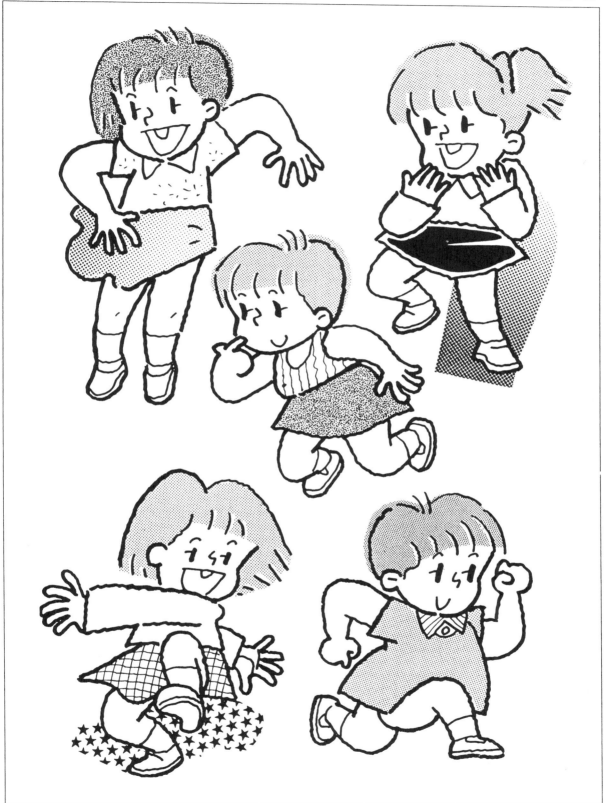

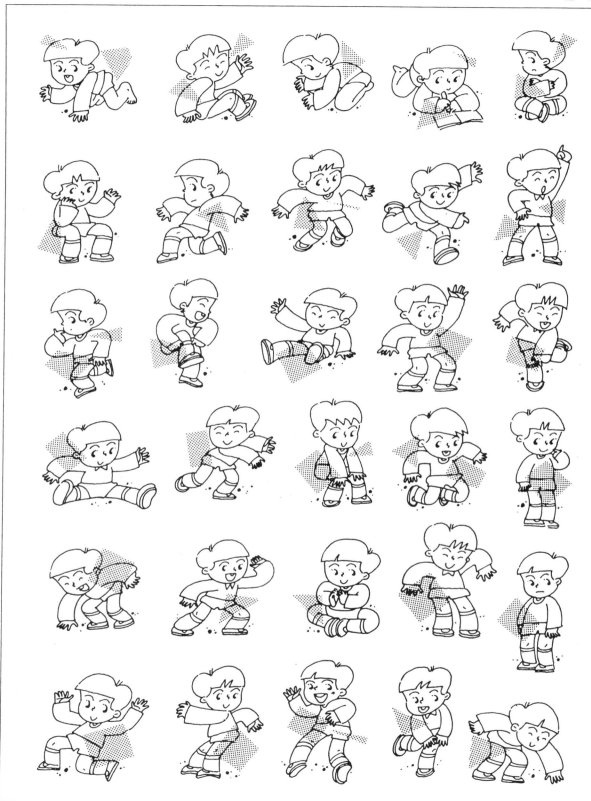

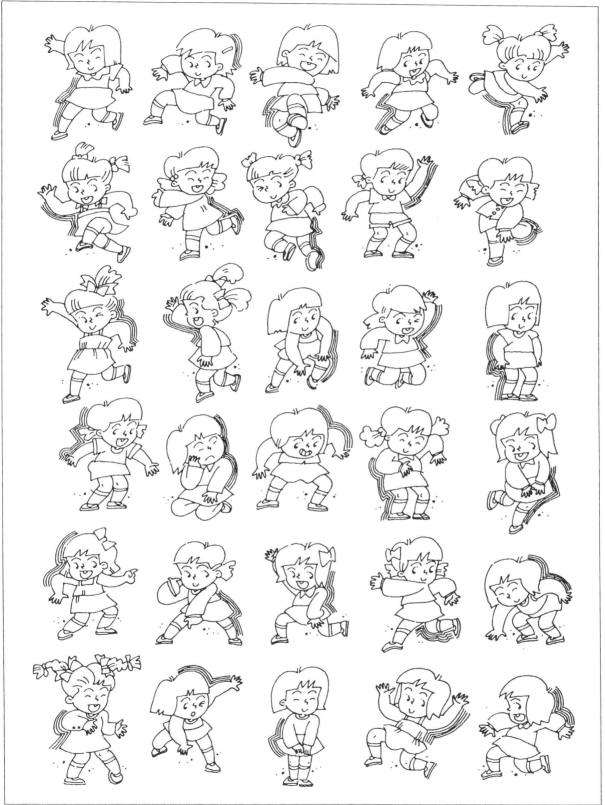

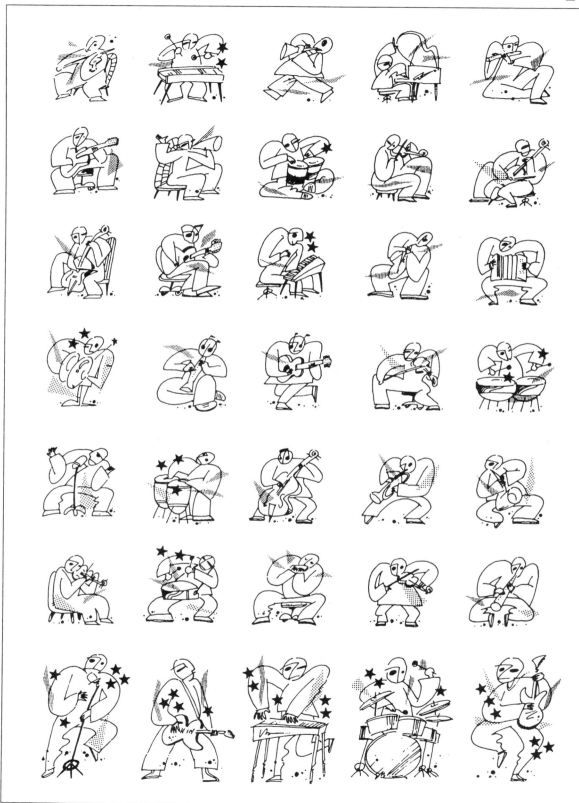

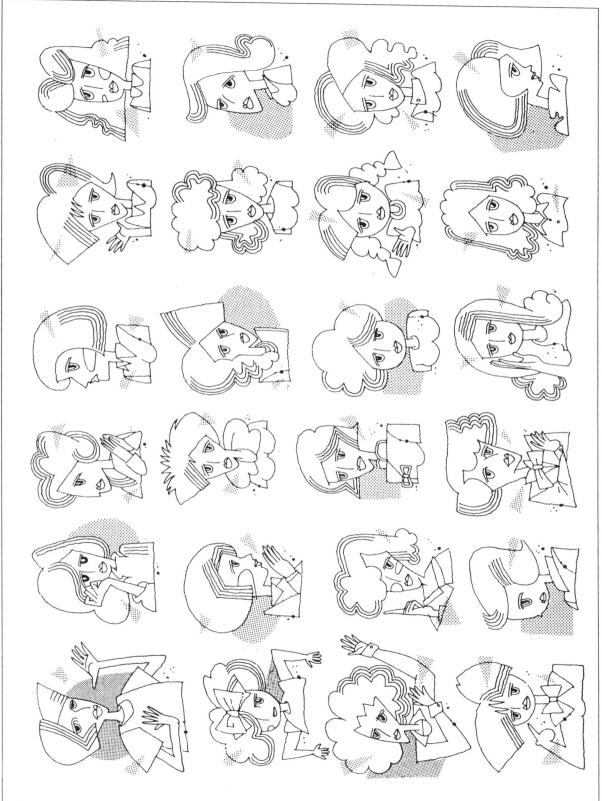

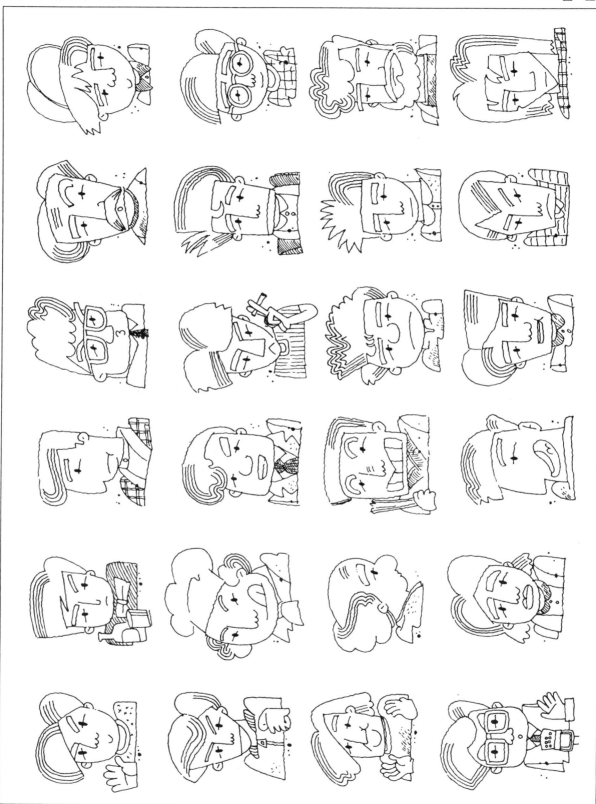

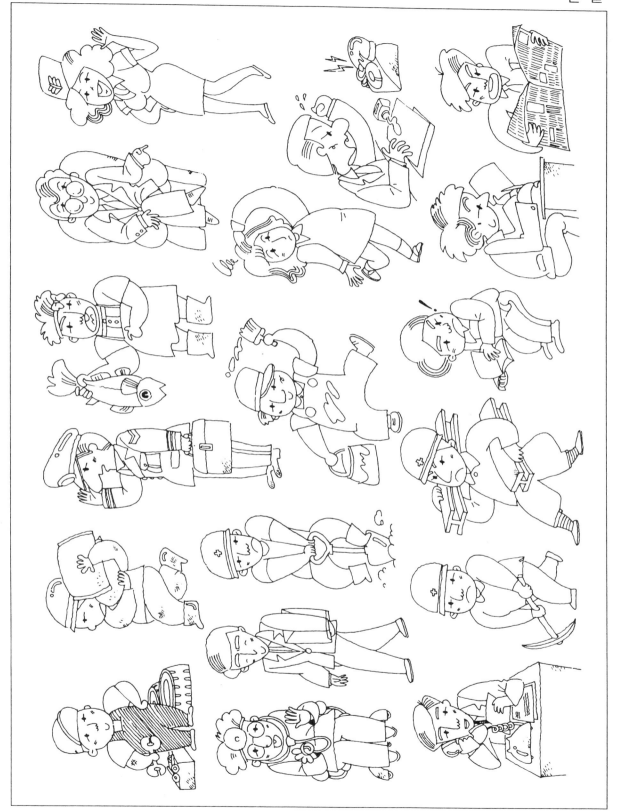

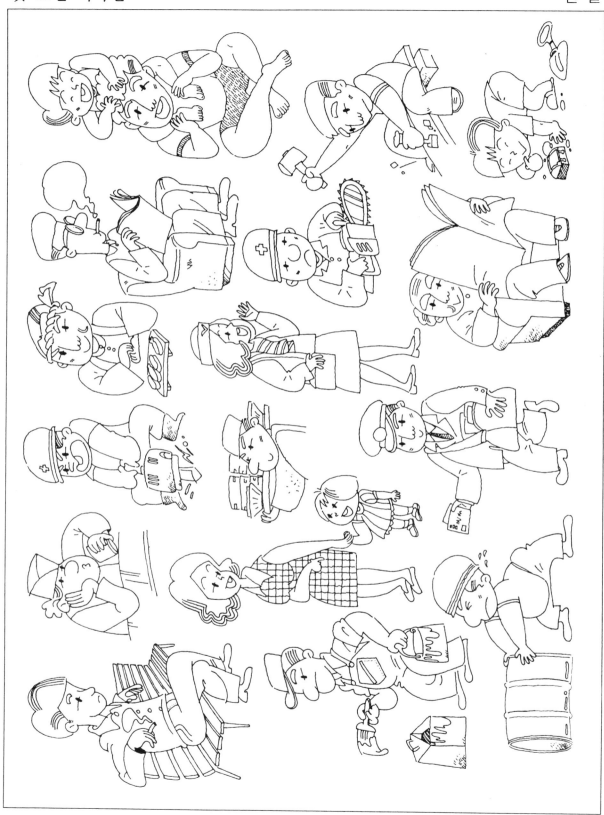

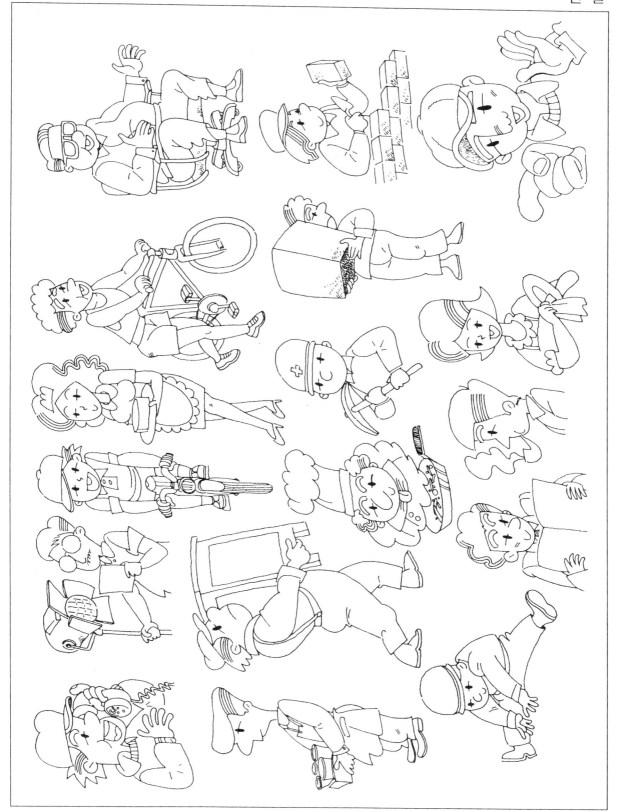

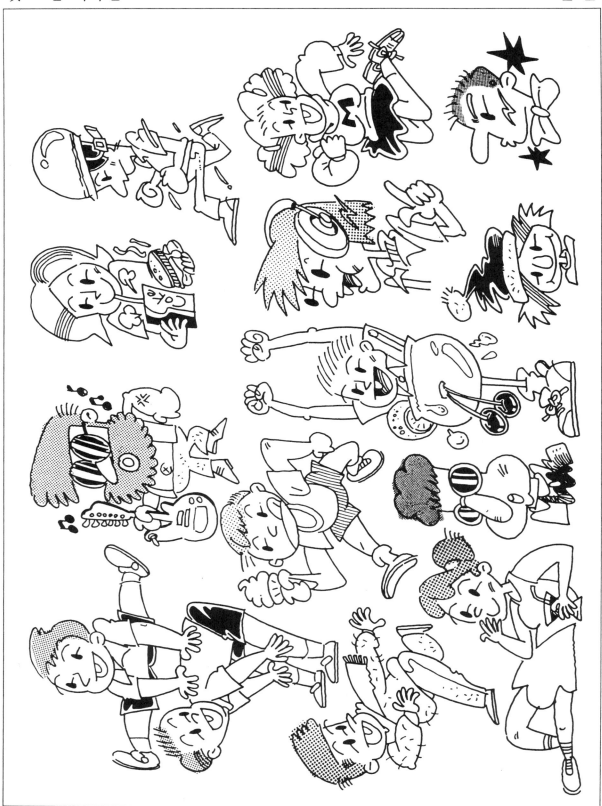

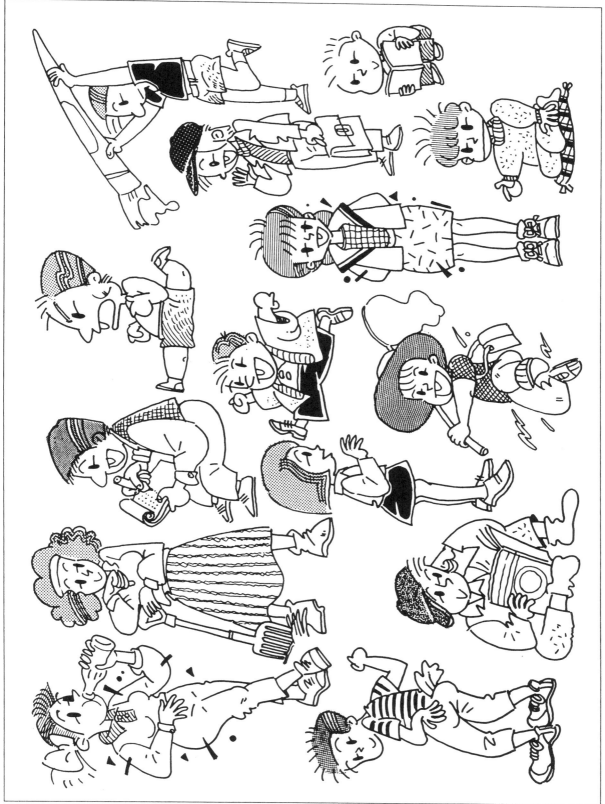

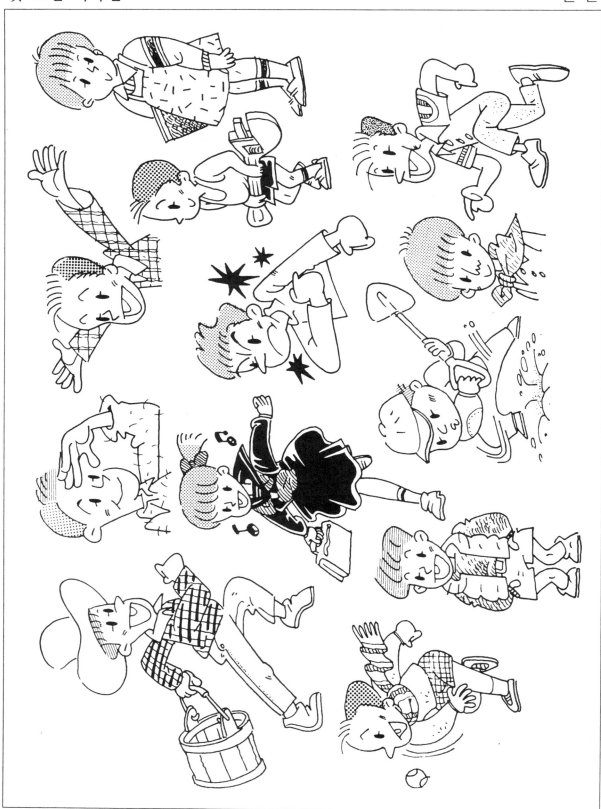

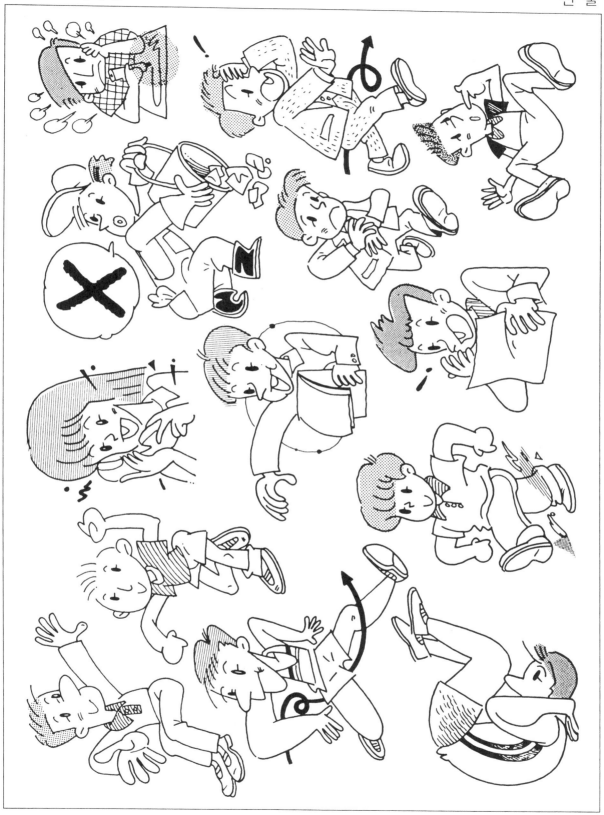

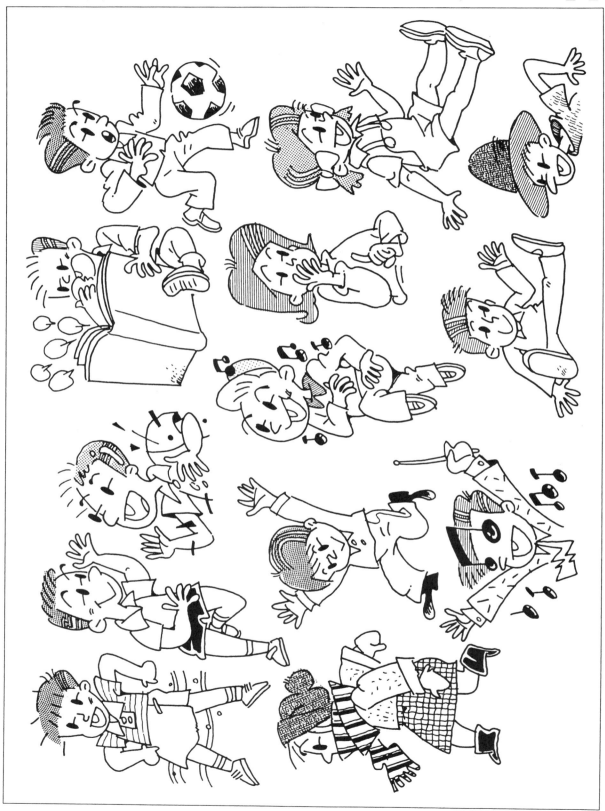

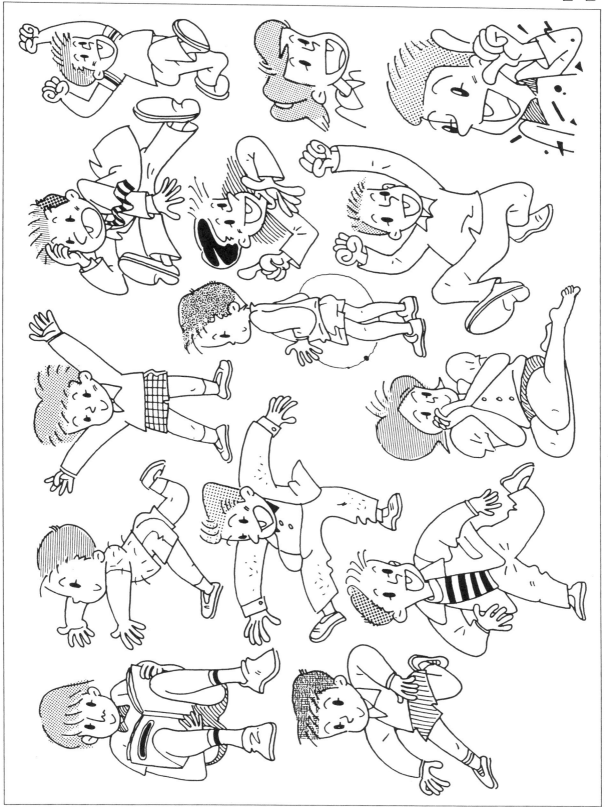

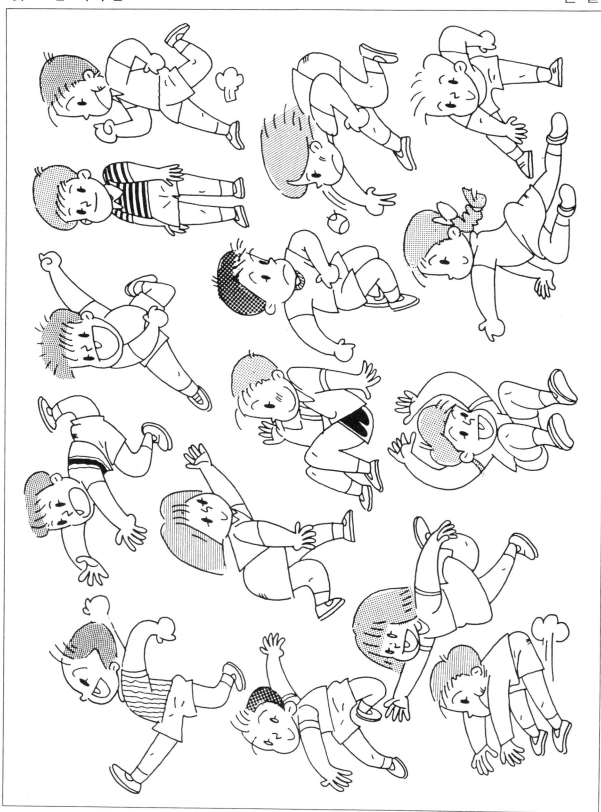

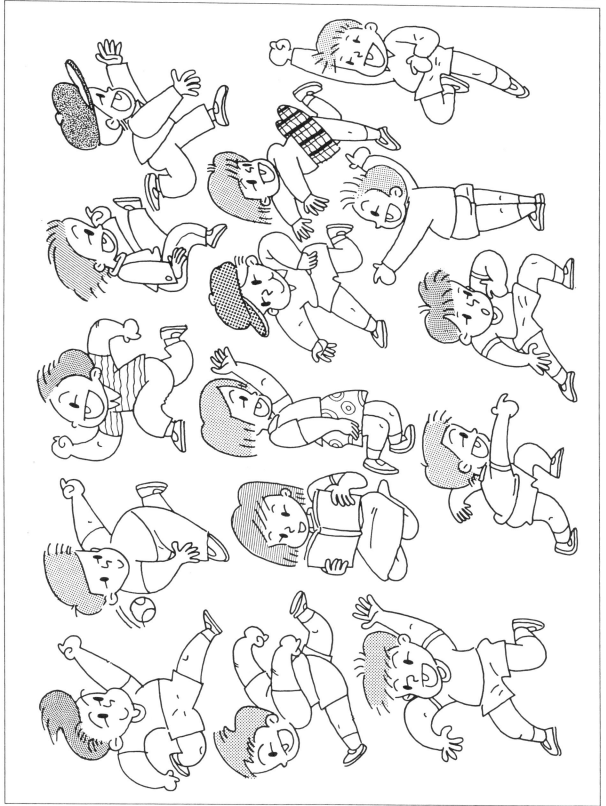

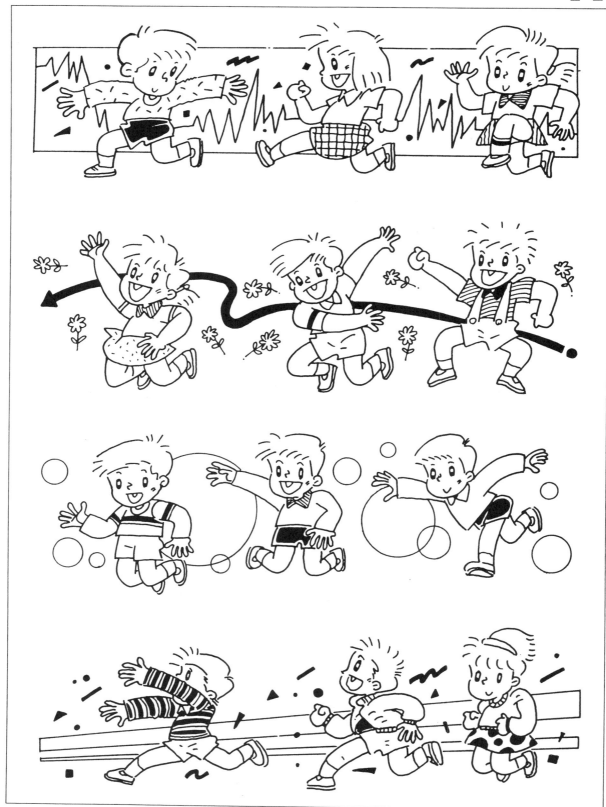

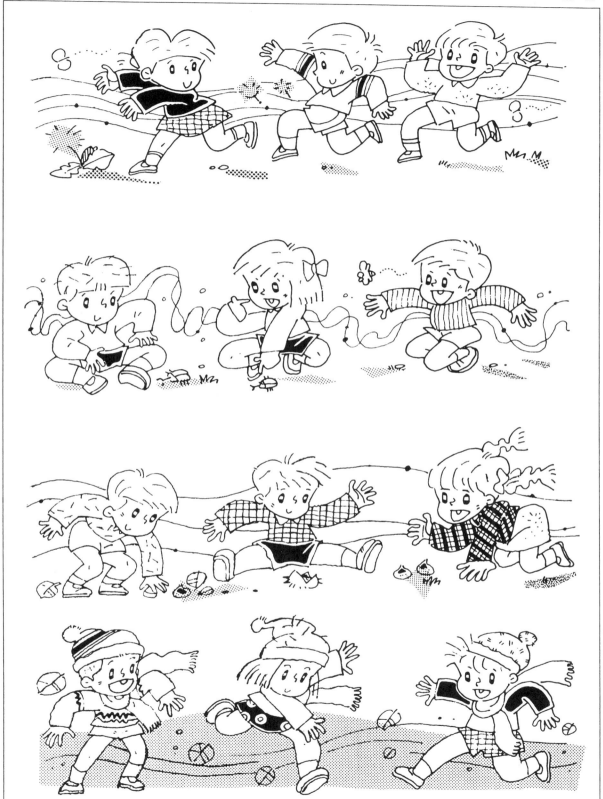

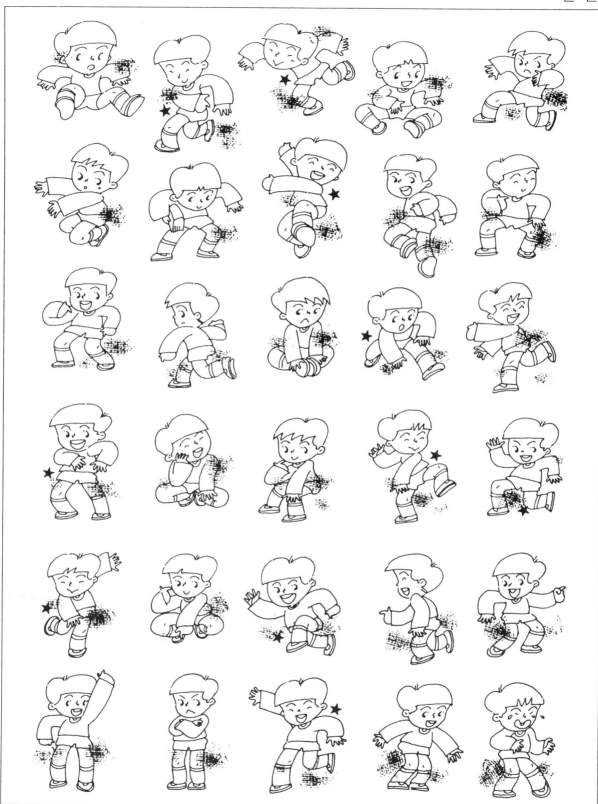

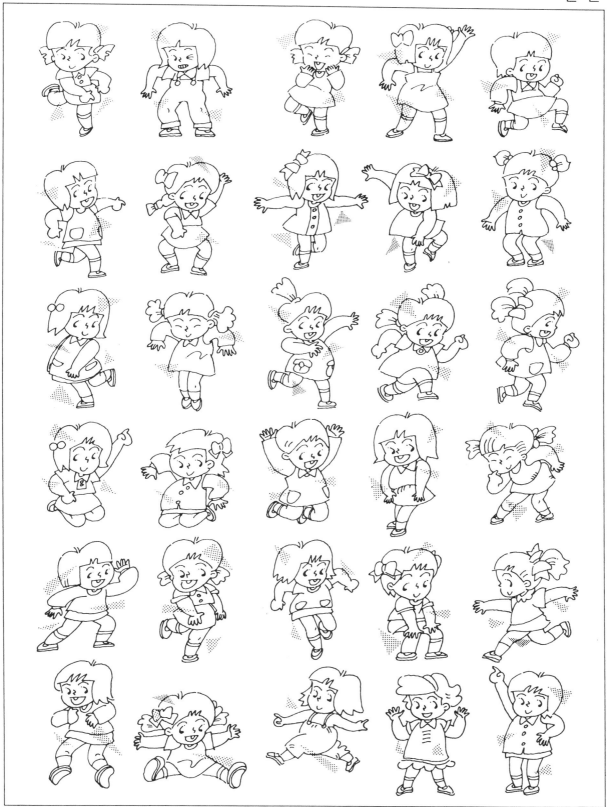

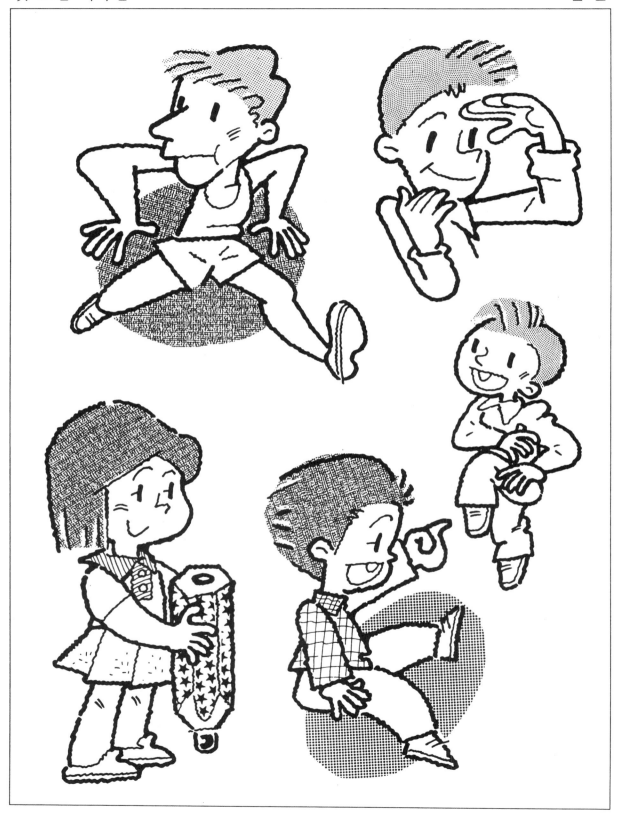

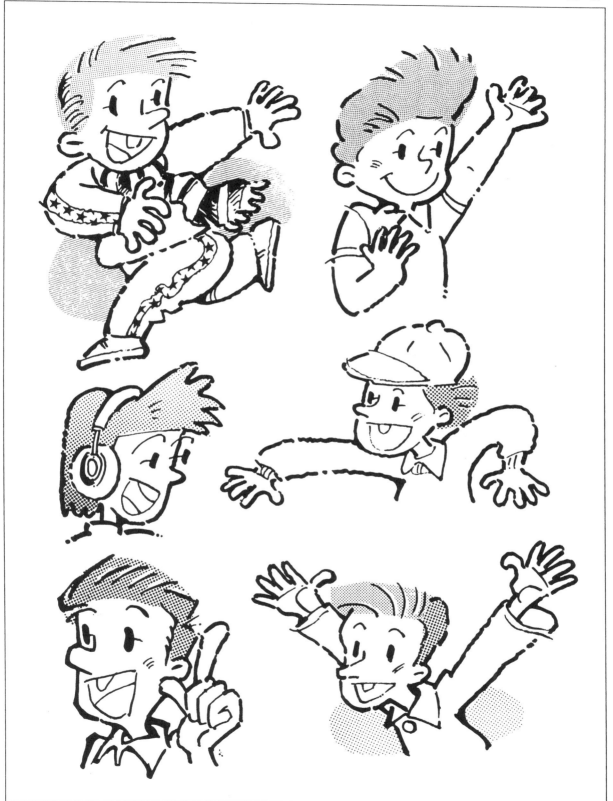

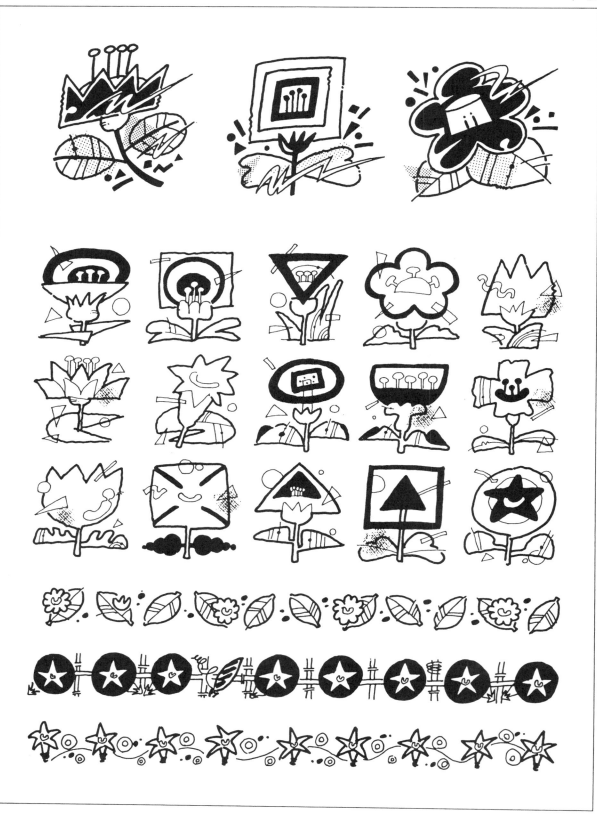

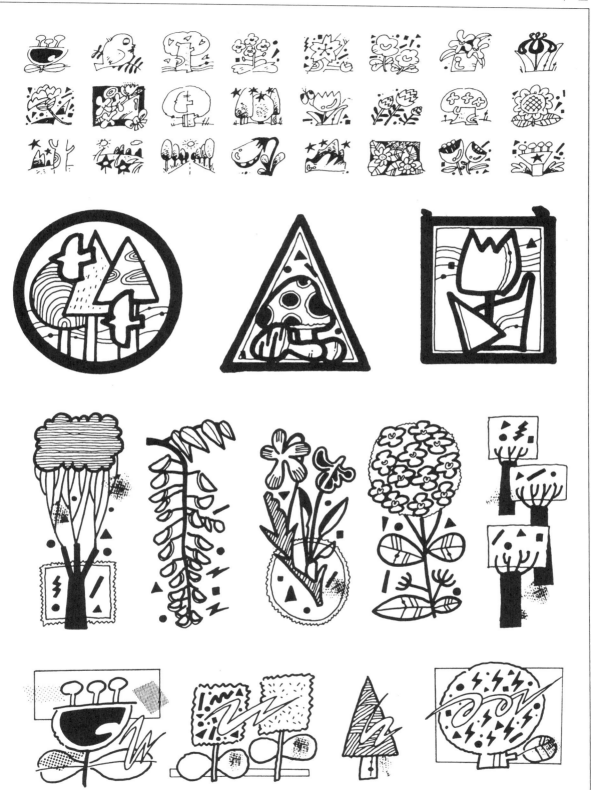

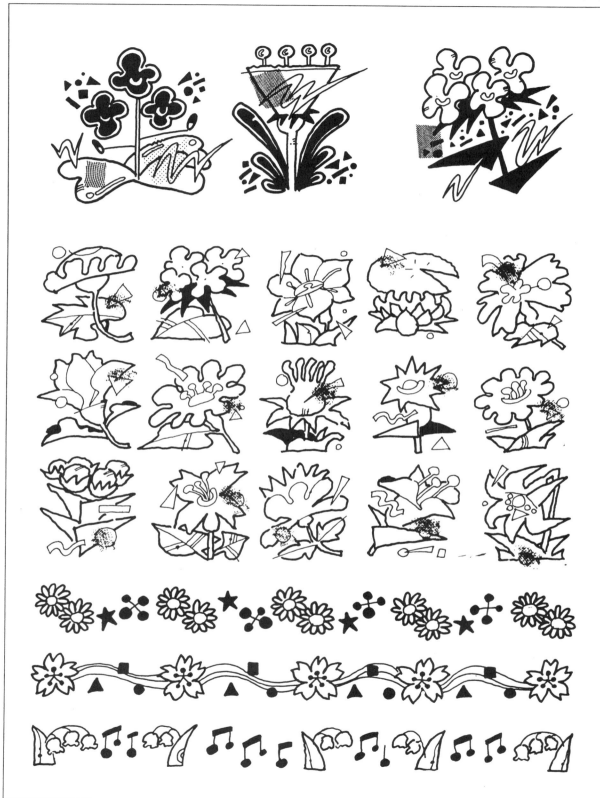

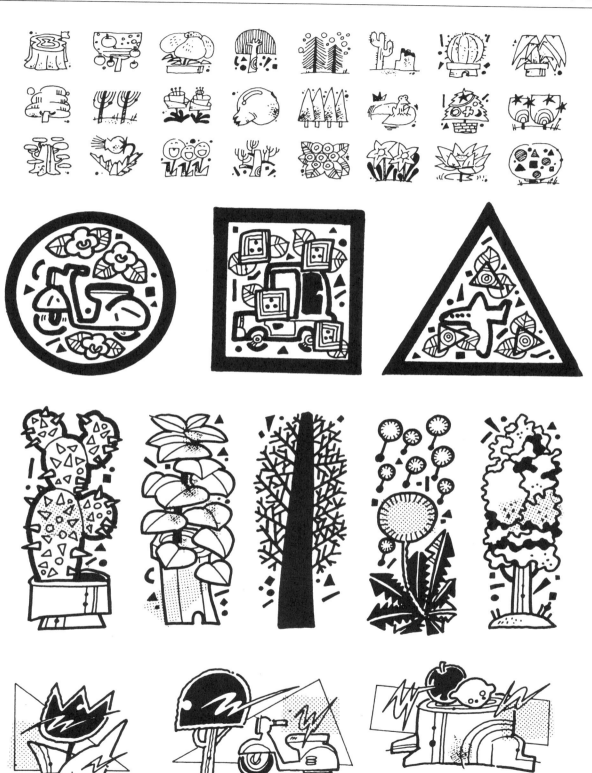

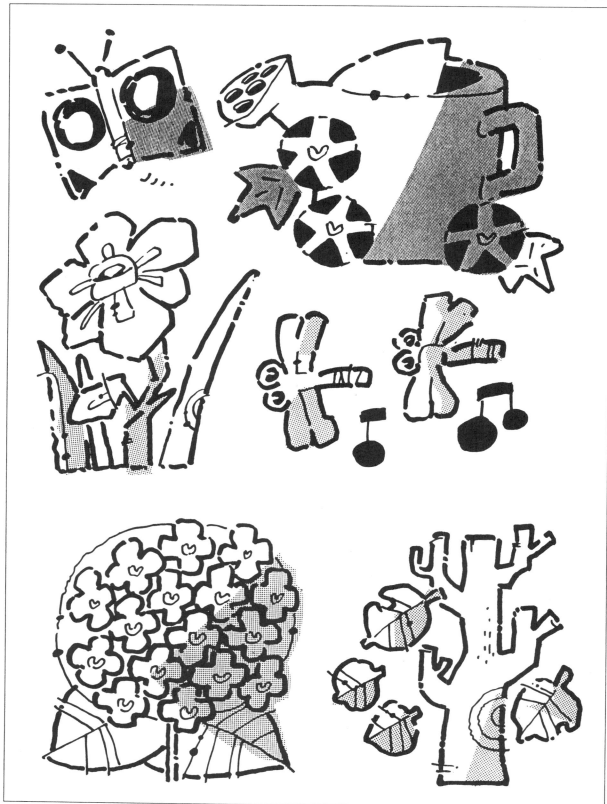

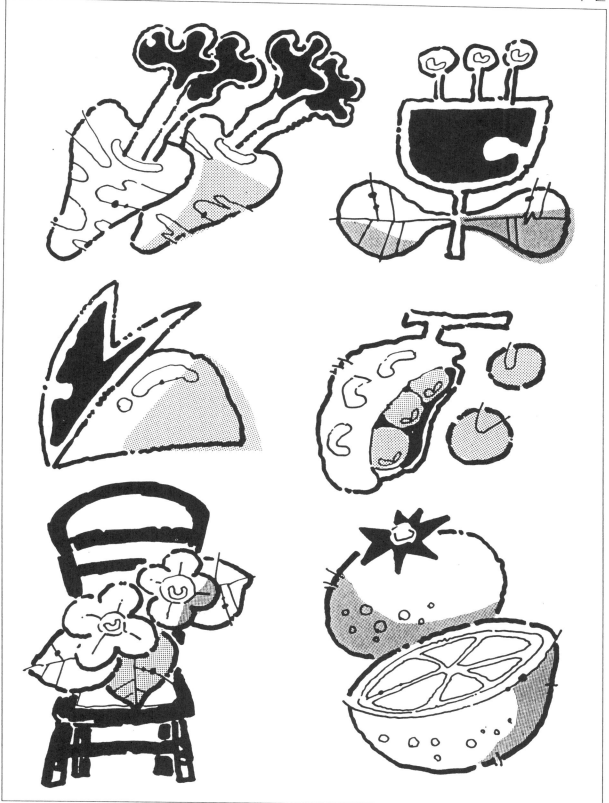

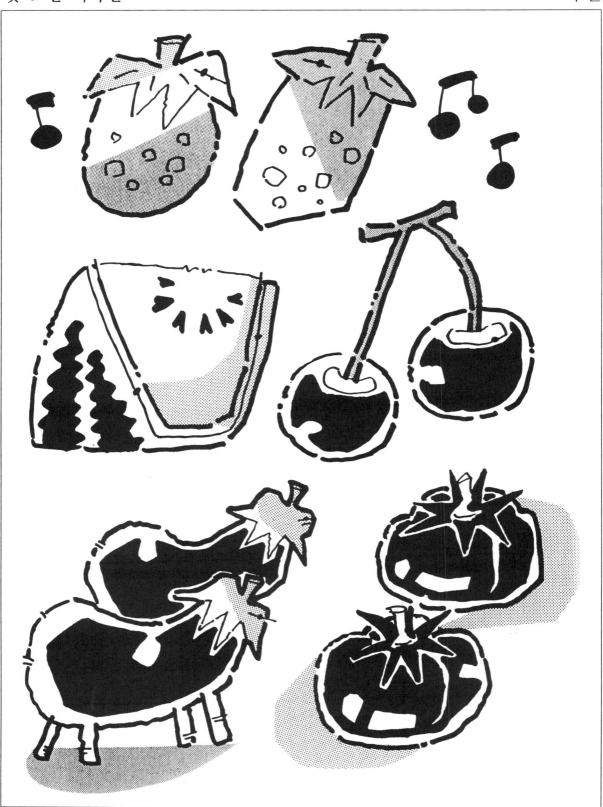

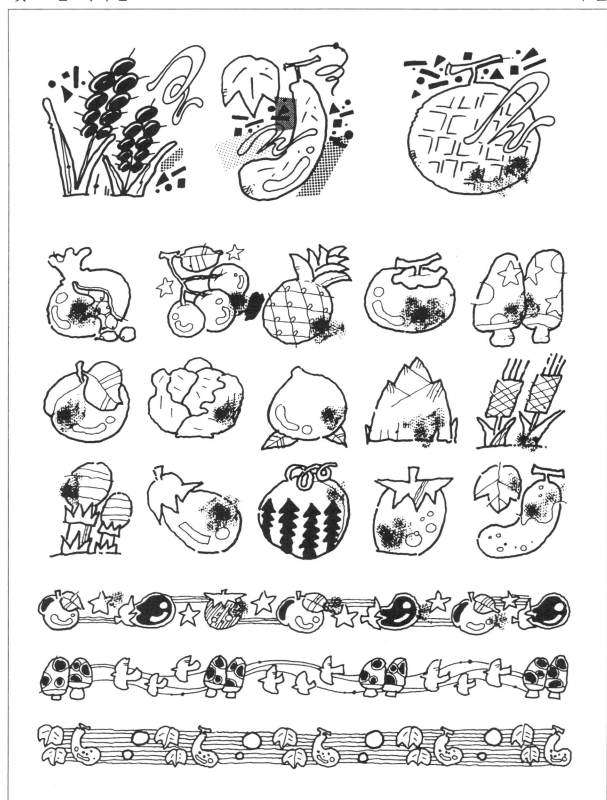

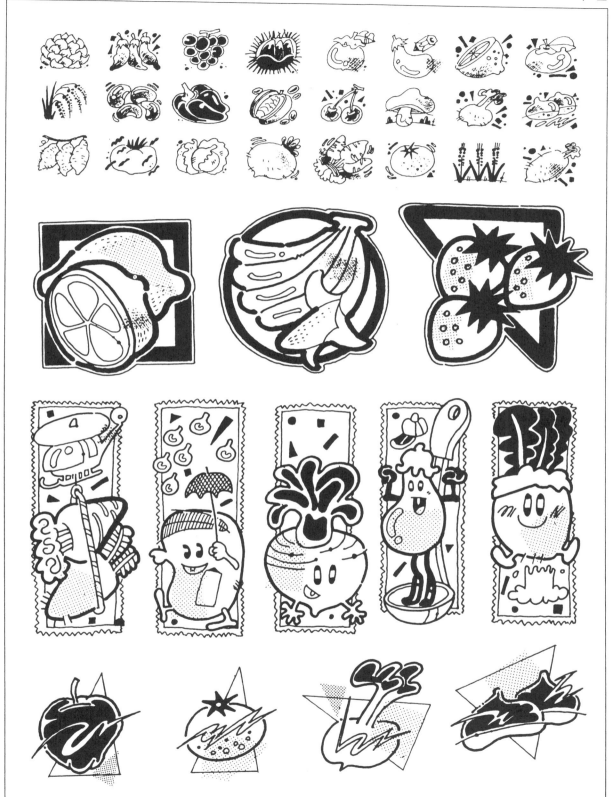

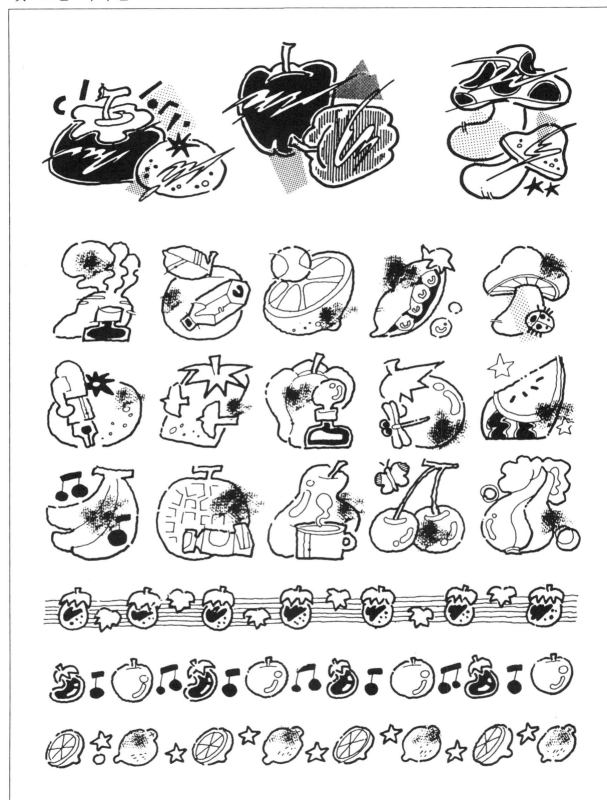

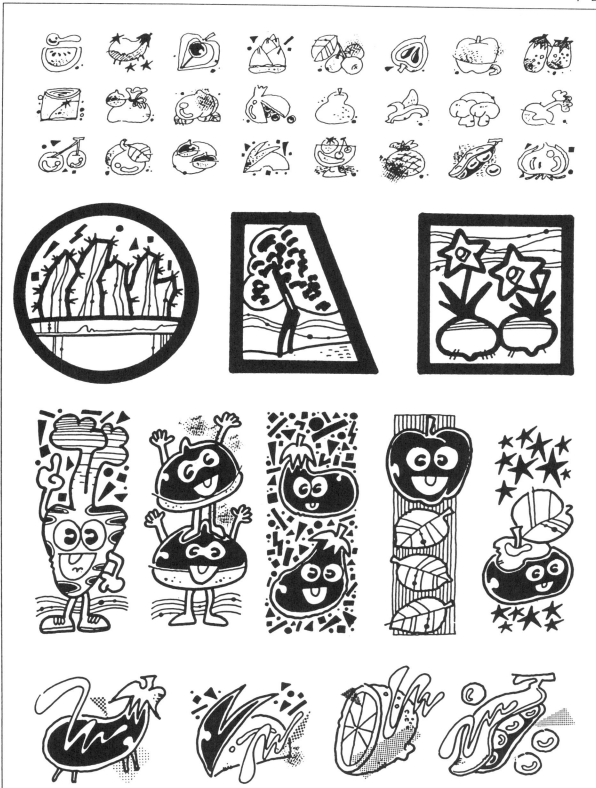

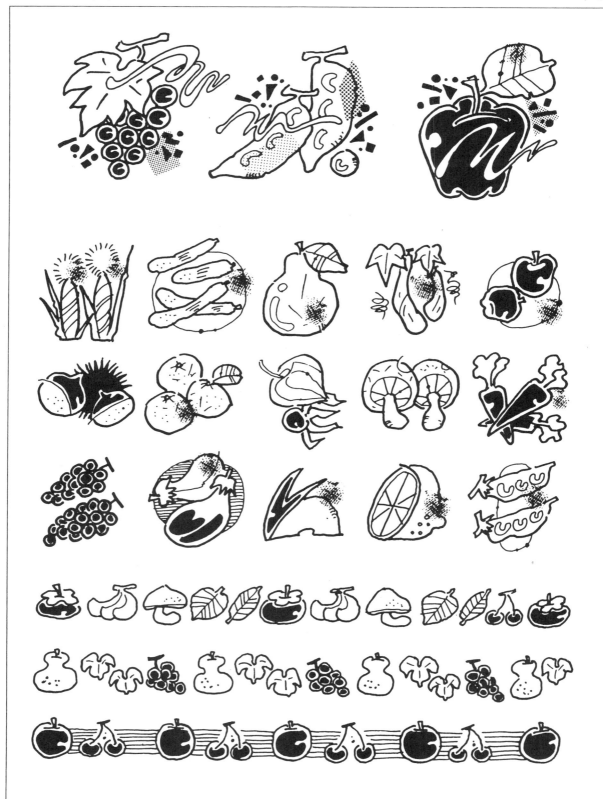

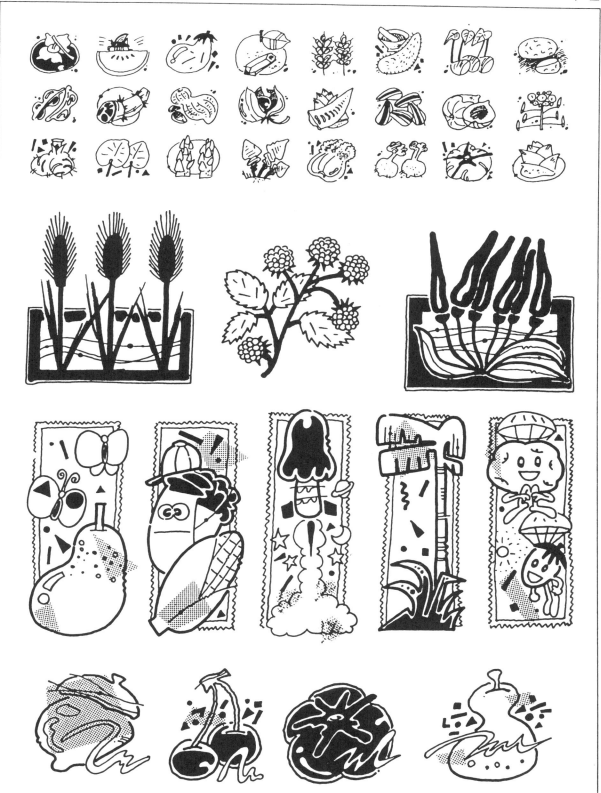

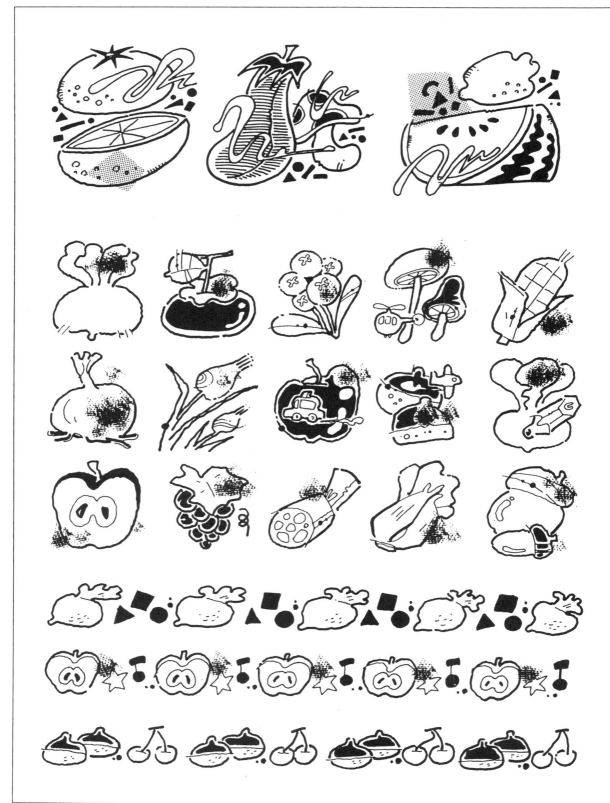

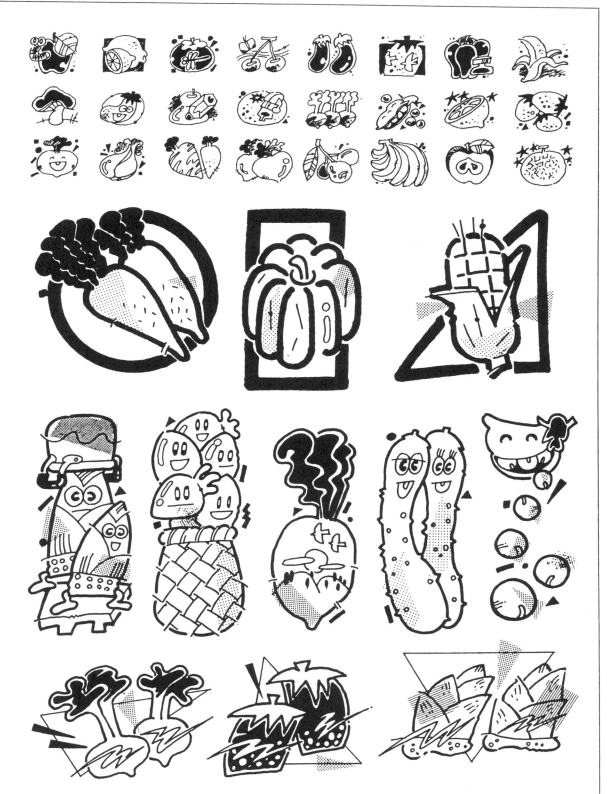

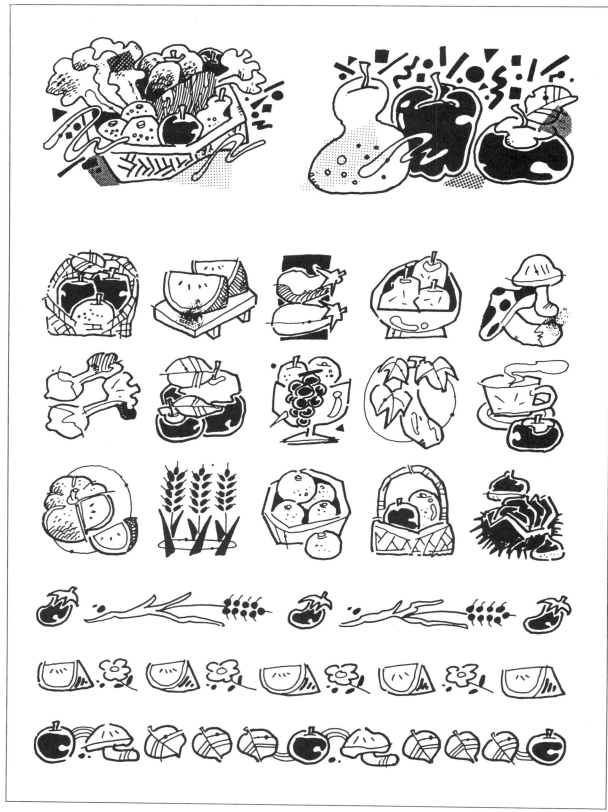

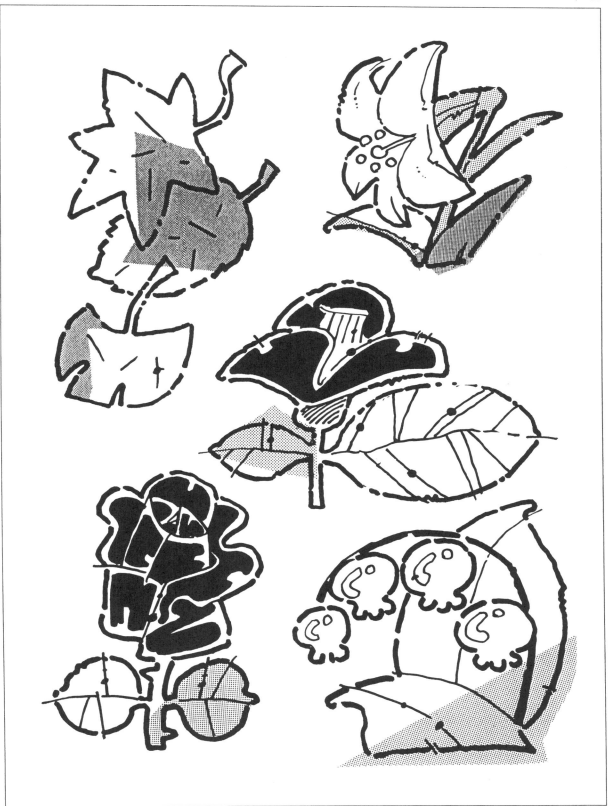

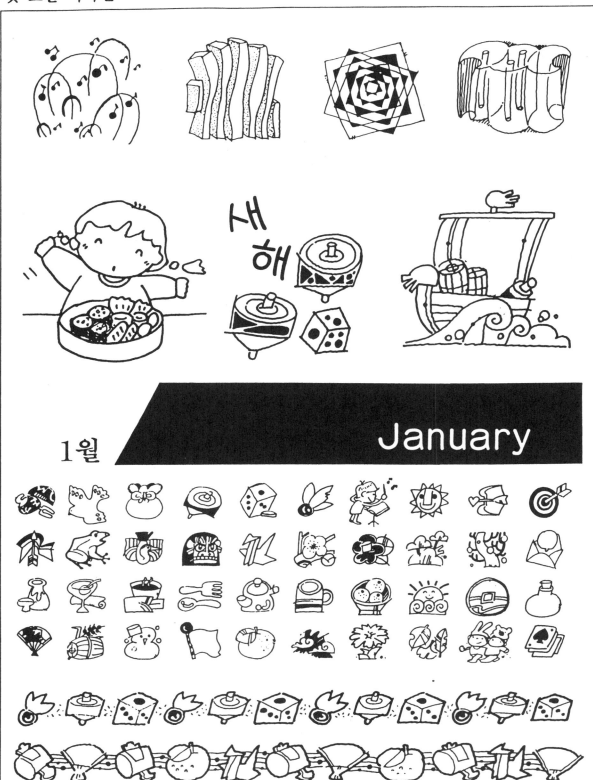

1월 January

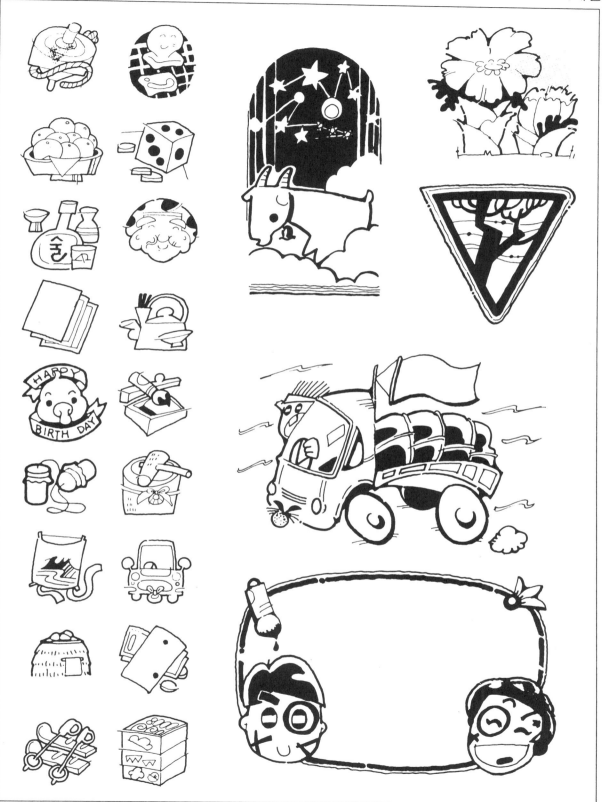

February

2월

봄

봄은 따뜻해

3월

March

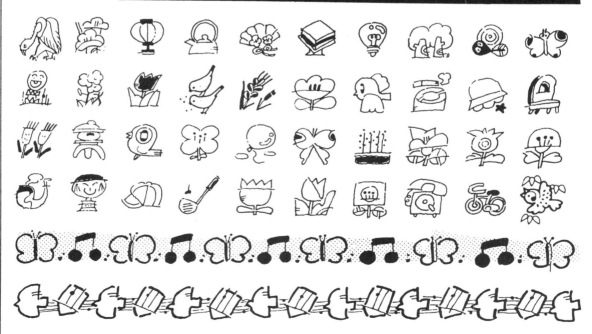

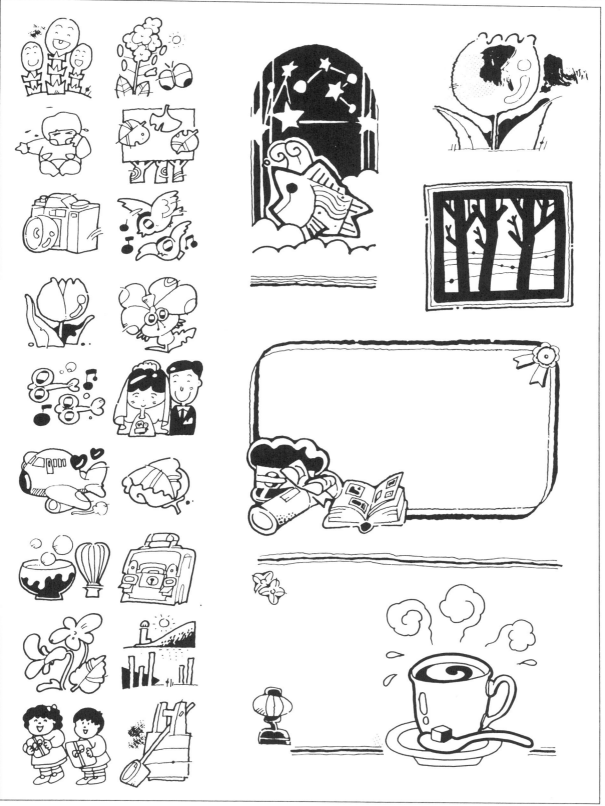

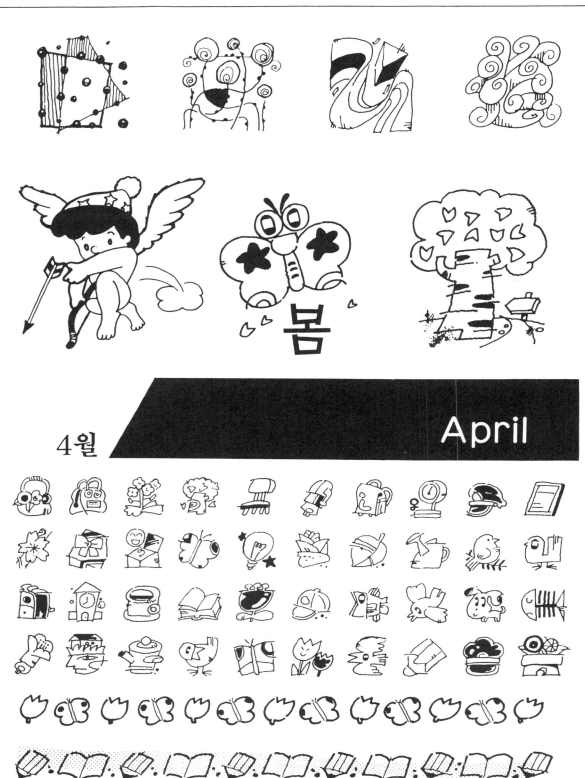

봄

4월 April

5월　　　May

6월 June

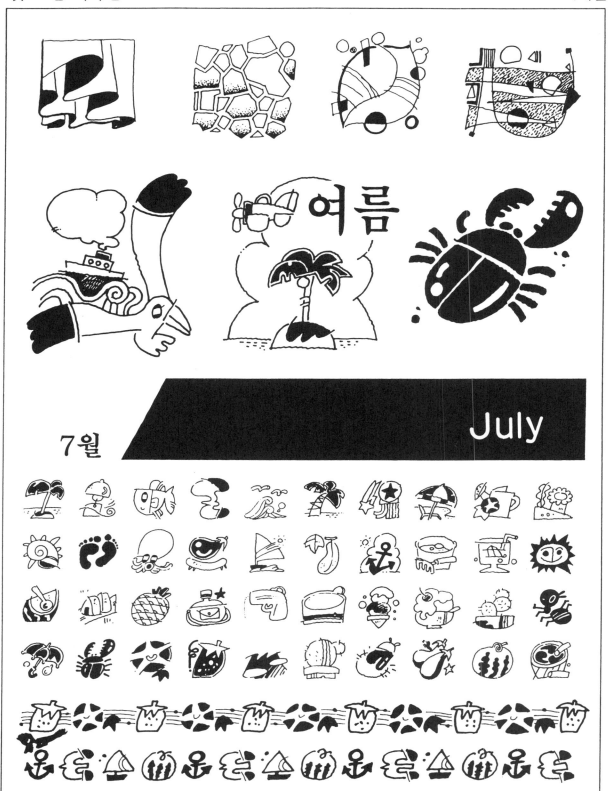

7월

July

여름

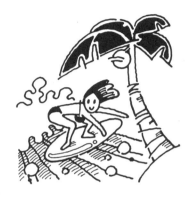

8월　　　August

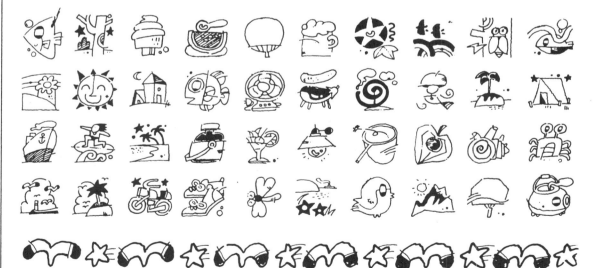

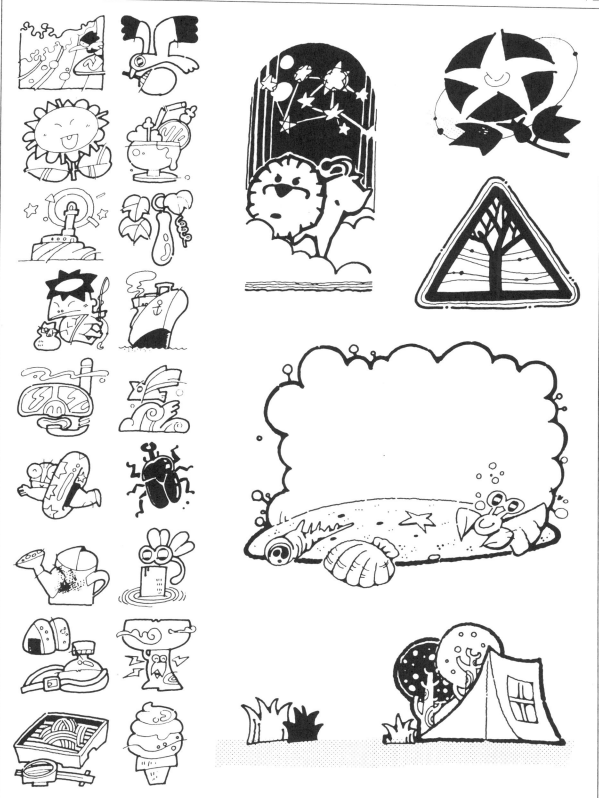

 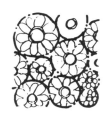

9월　　September

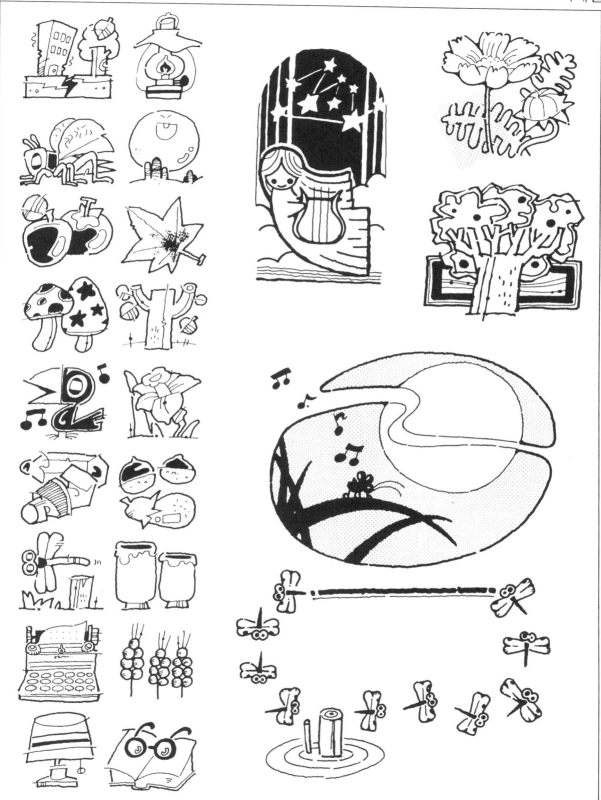

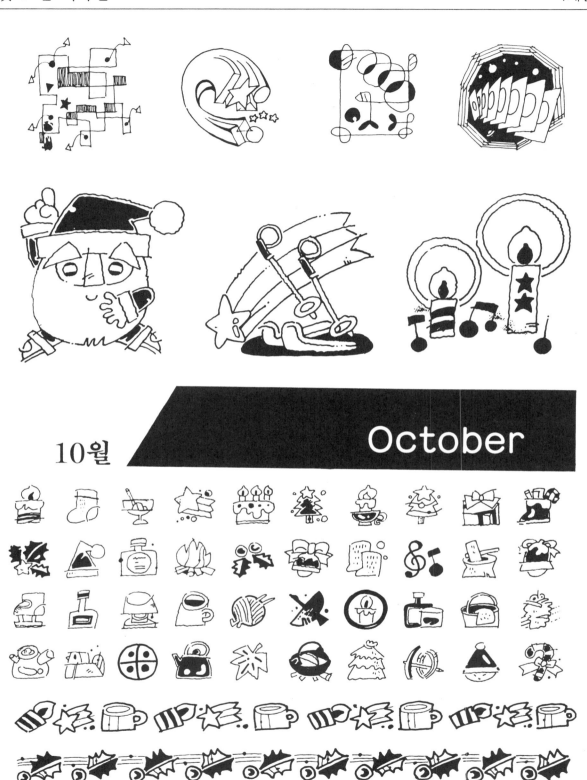

10월 October

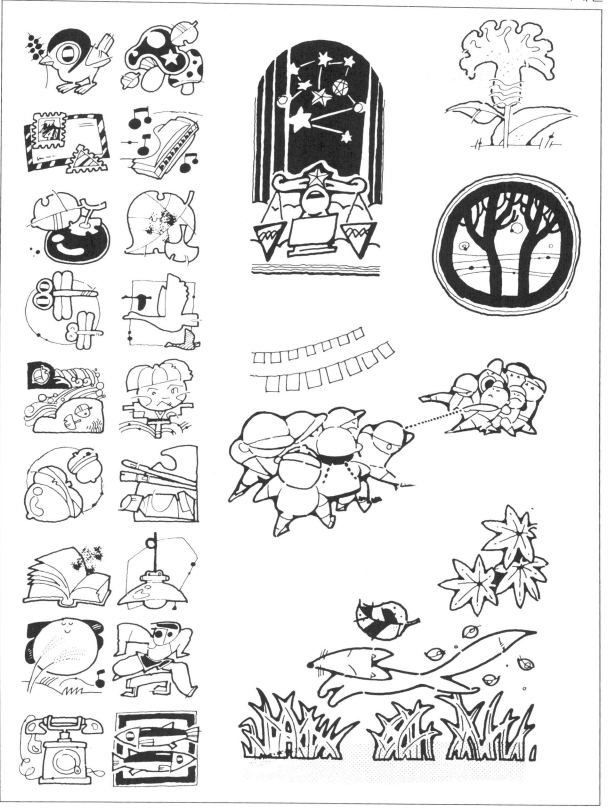

가을은 고독해...

11월의 행사표

11월　November

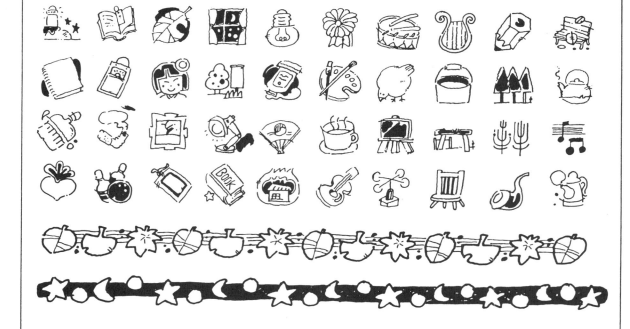

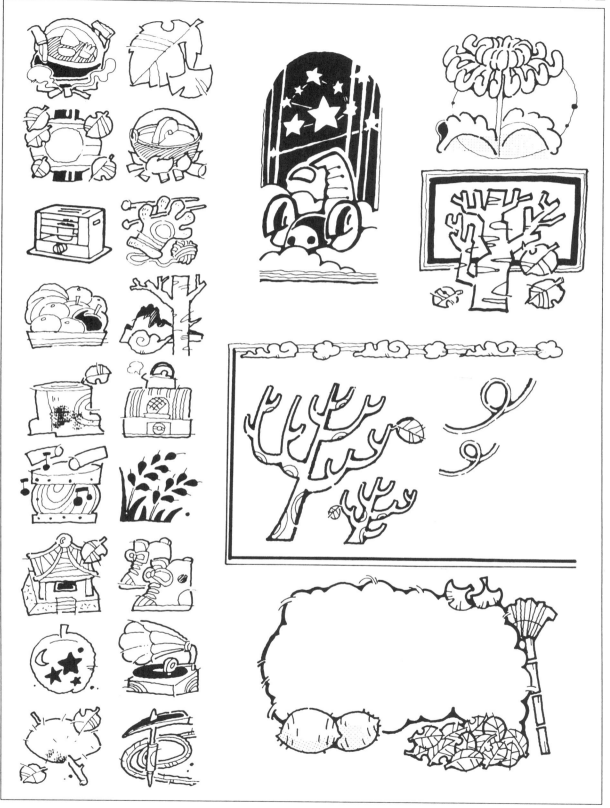

가을

나는 음악가

아늘 것이 힘이따!

12월 December

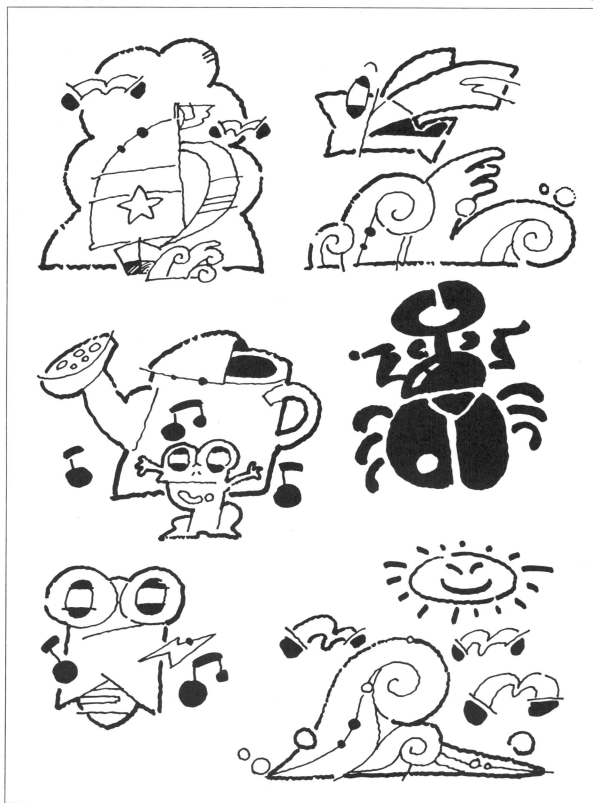

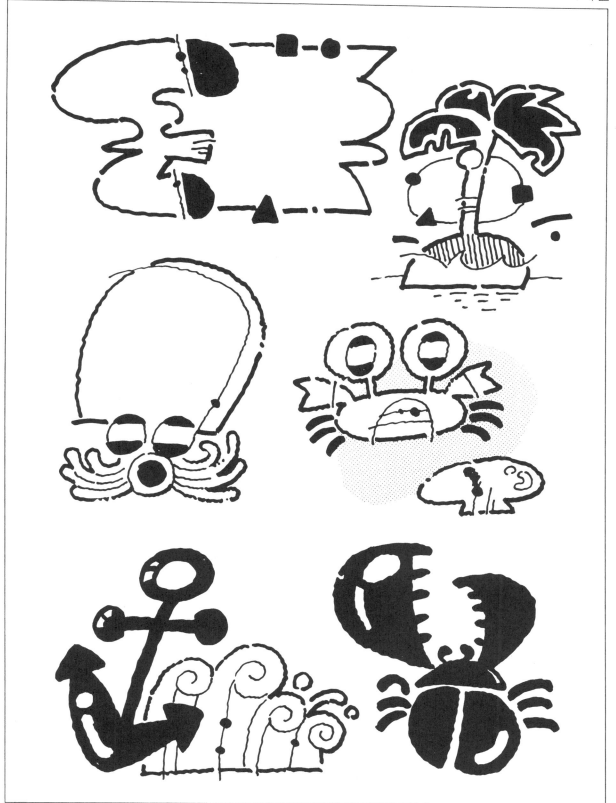

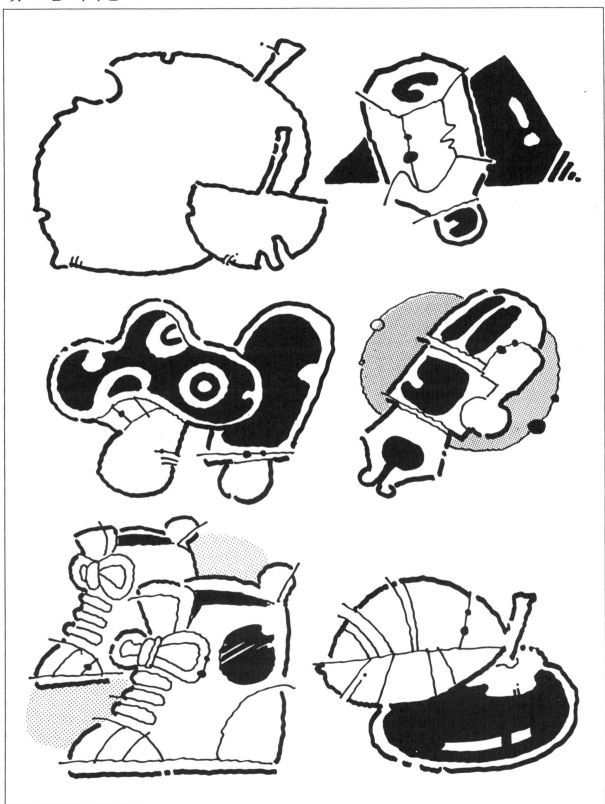

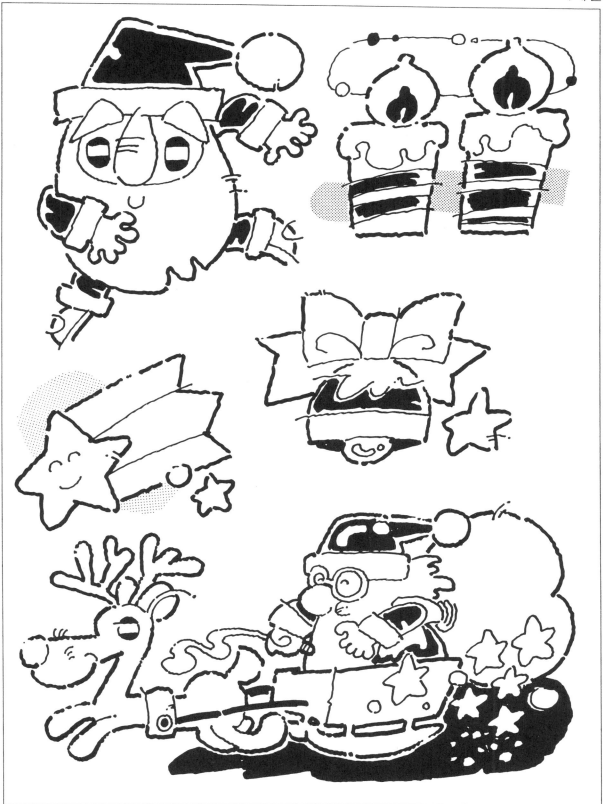

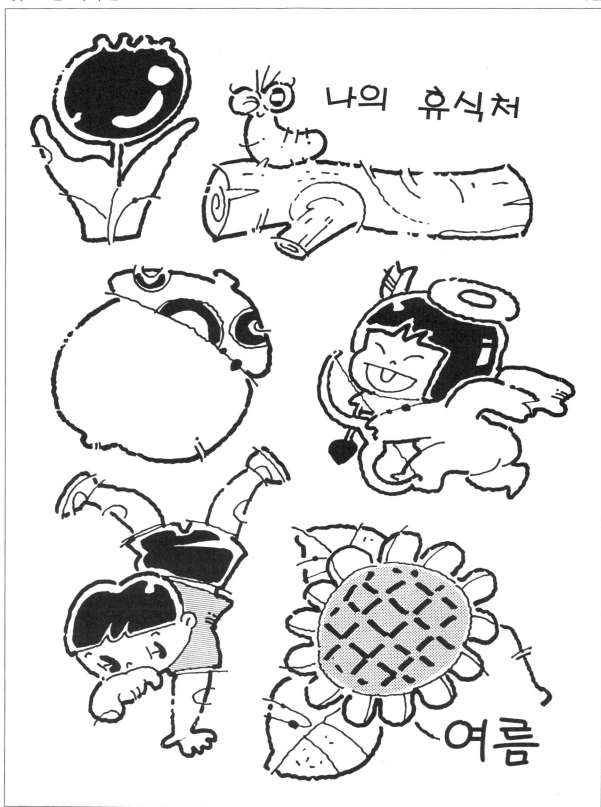

나의 휴식처

여름

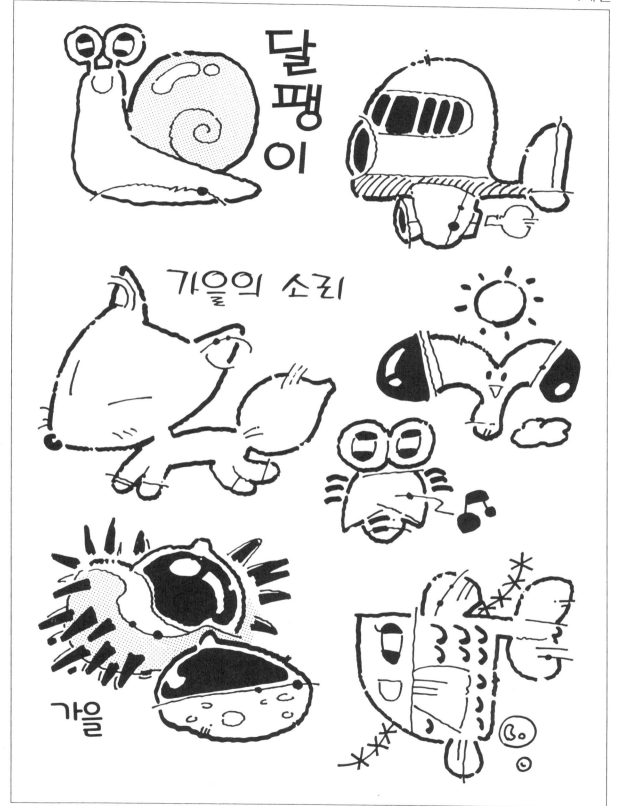

달팽이

가을의 소리

가을

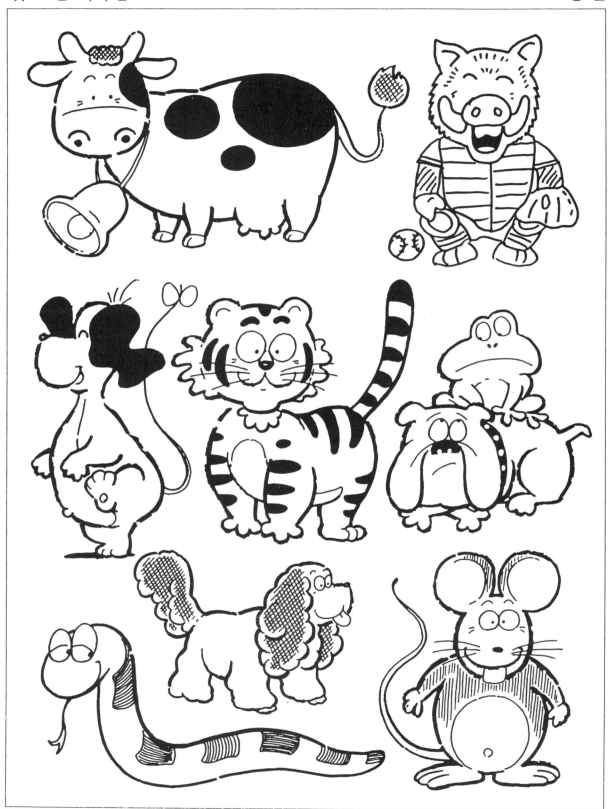

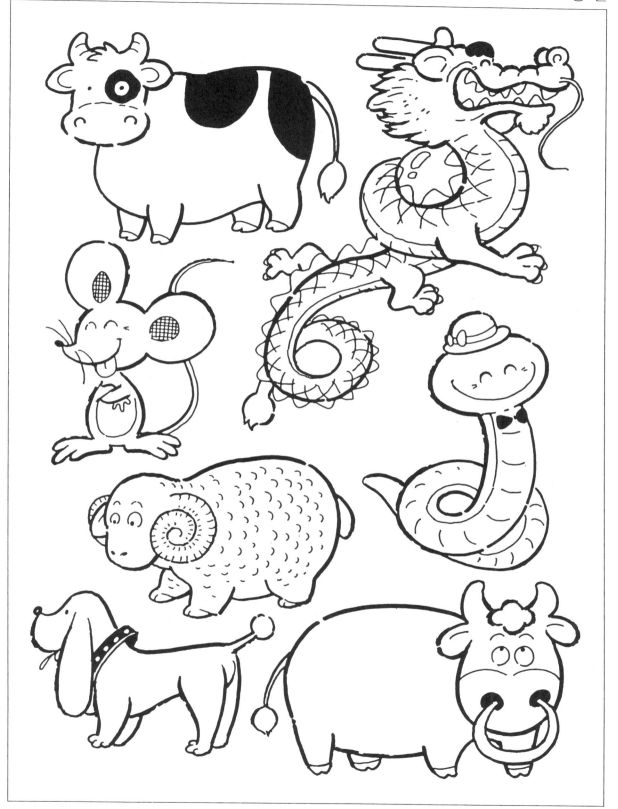

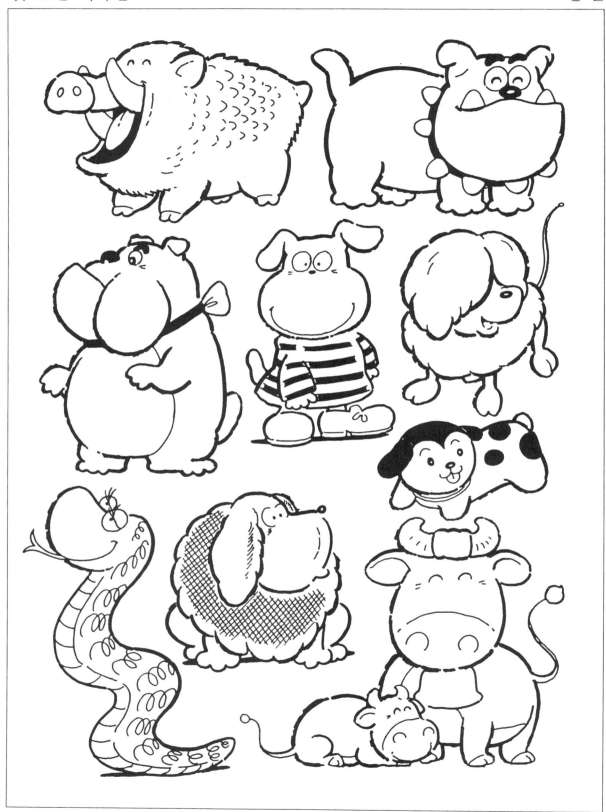

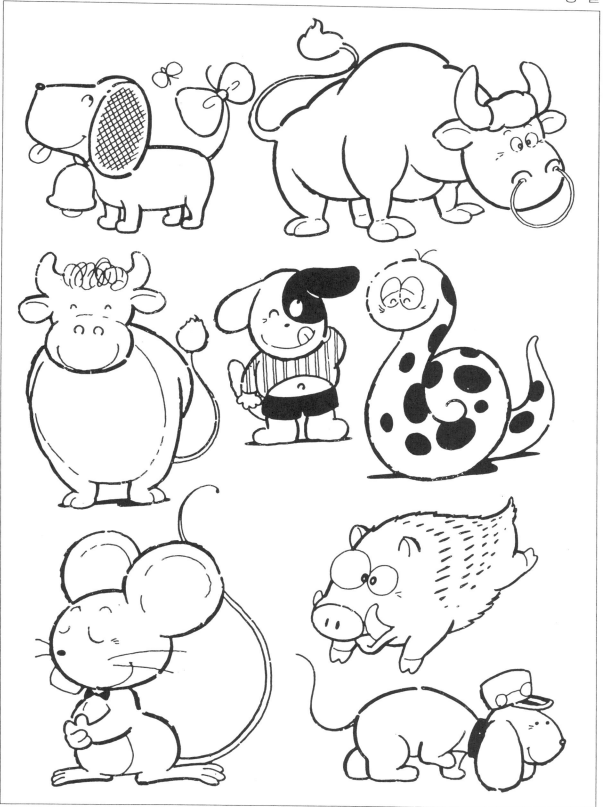

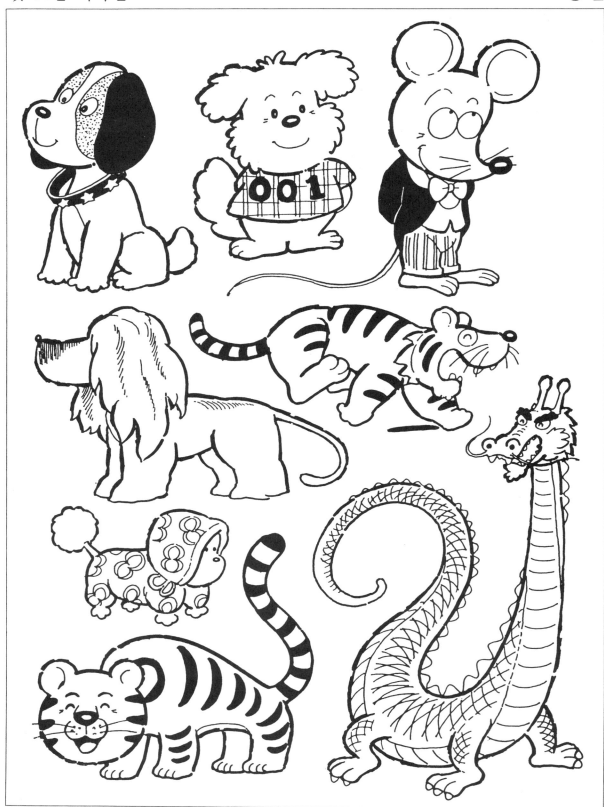

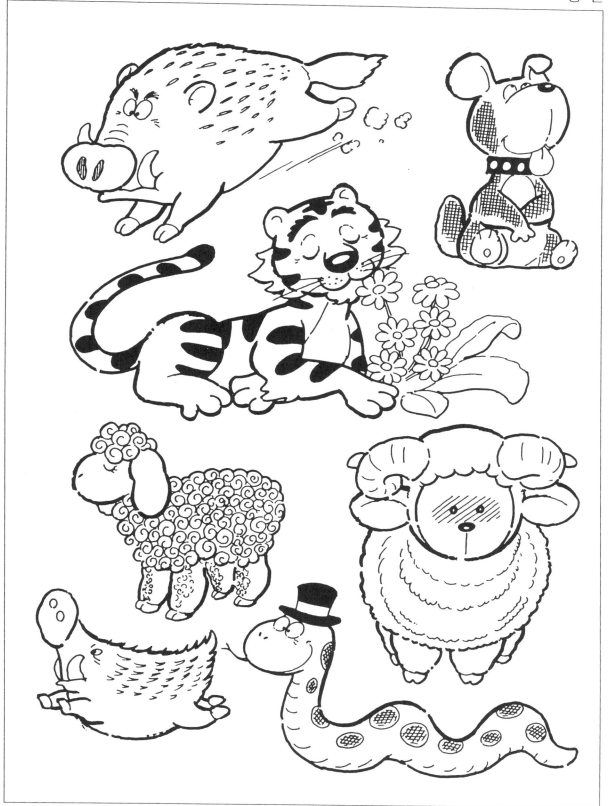

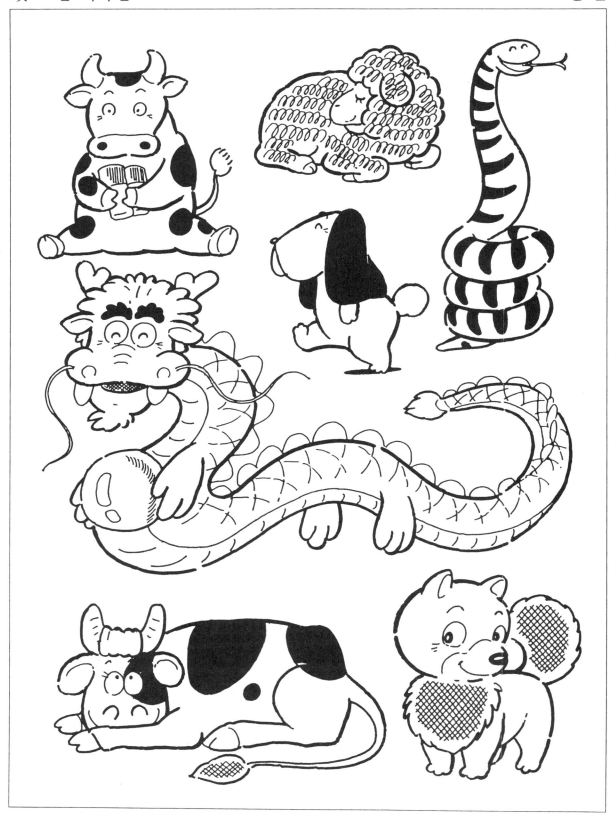

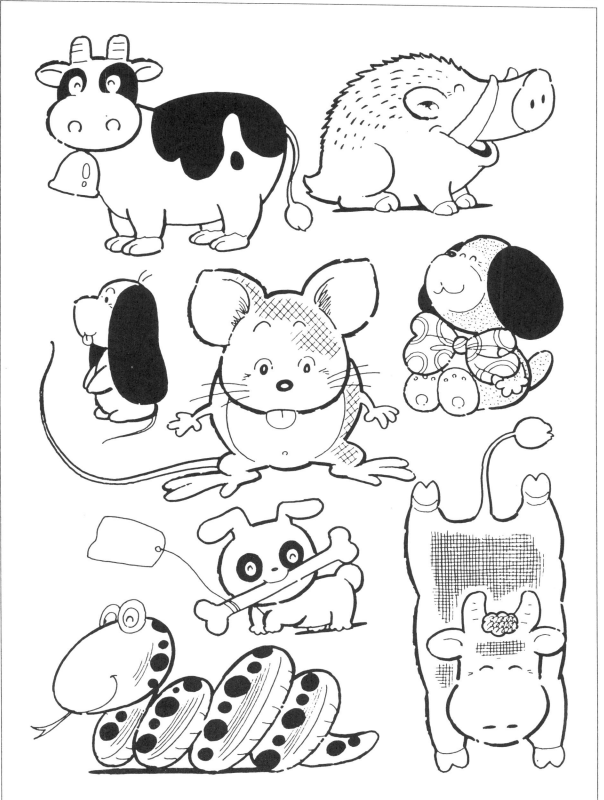

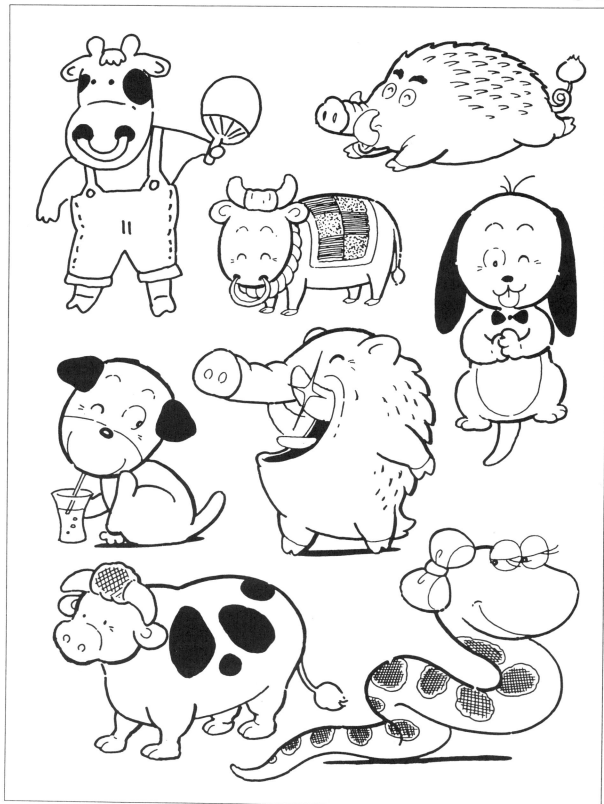

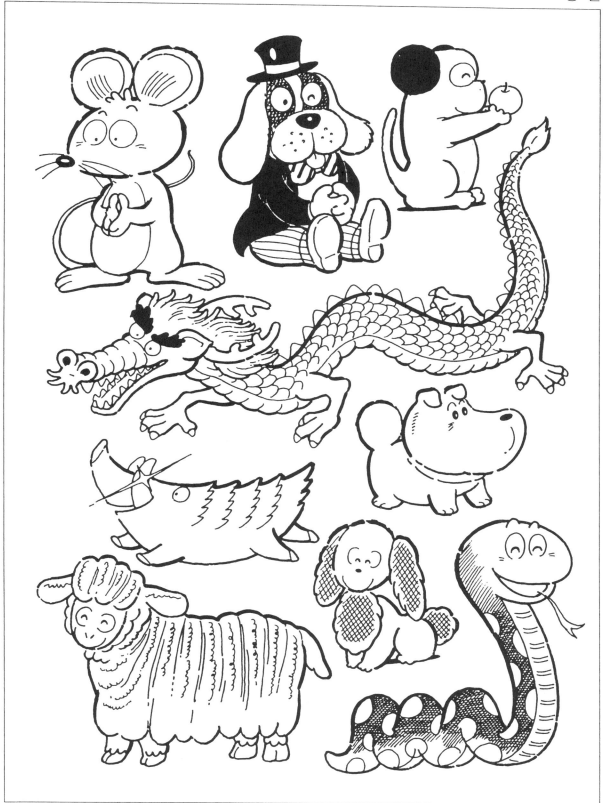

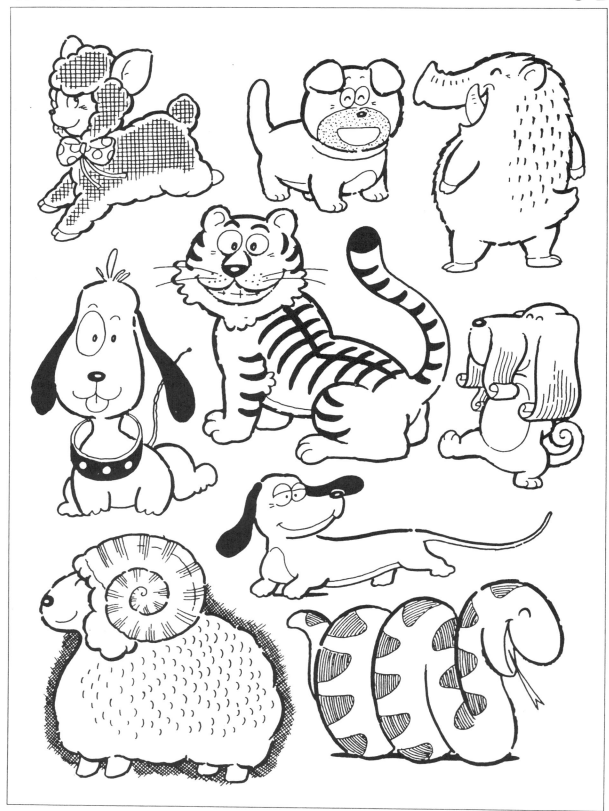

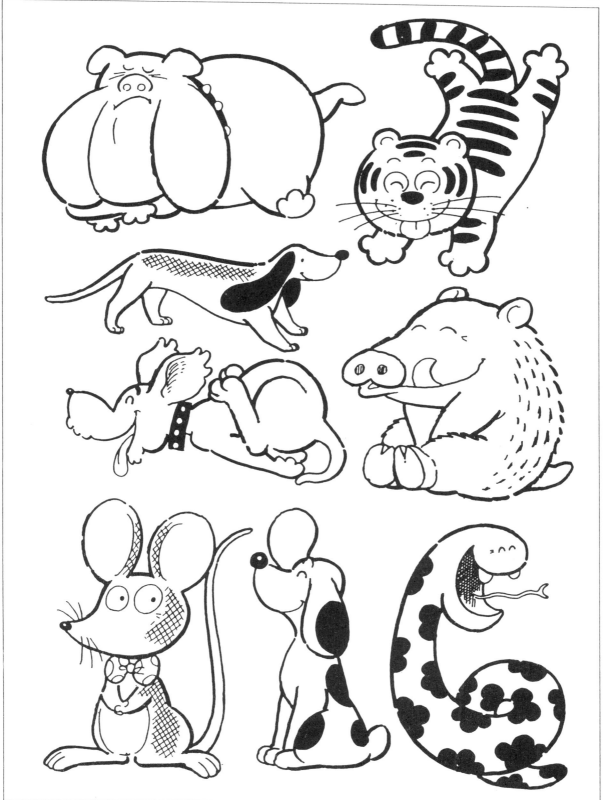

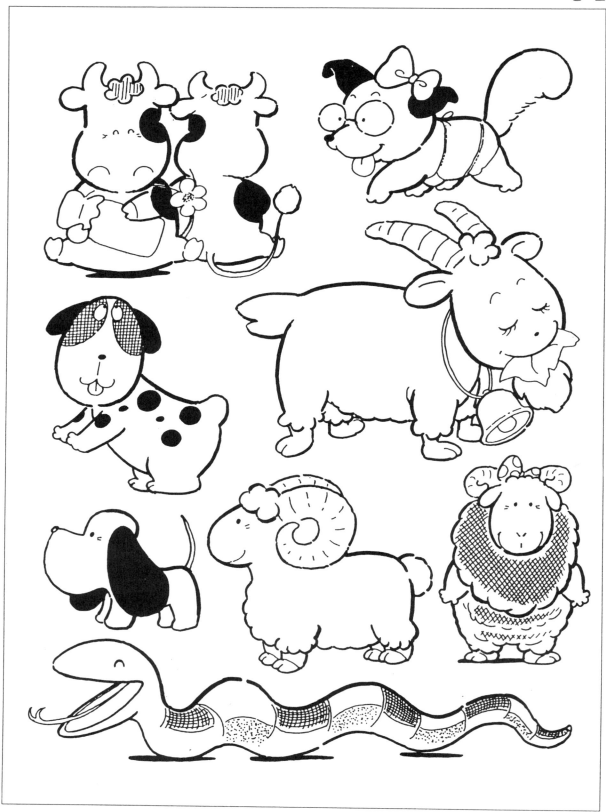

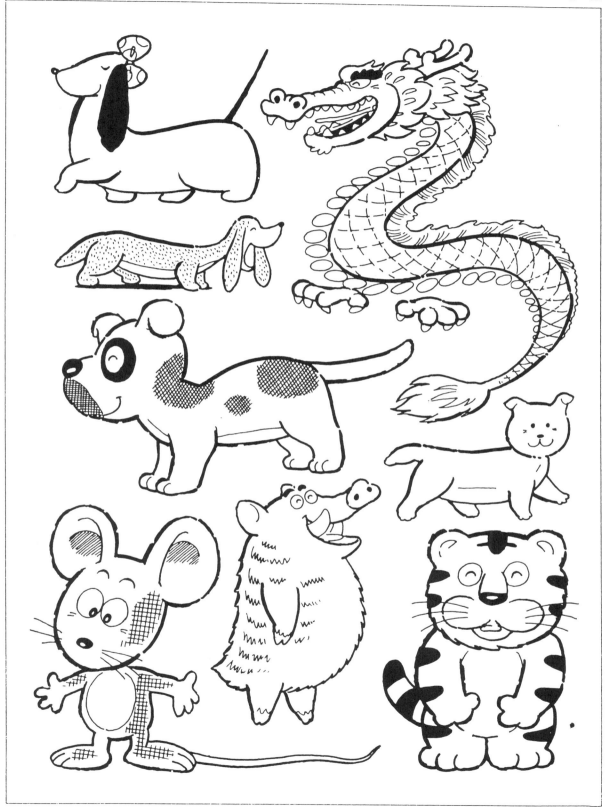

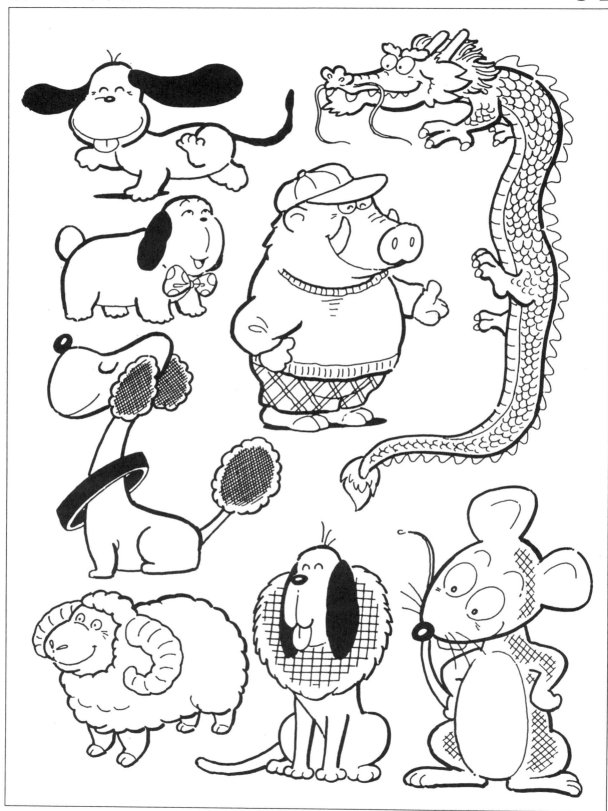

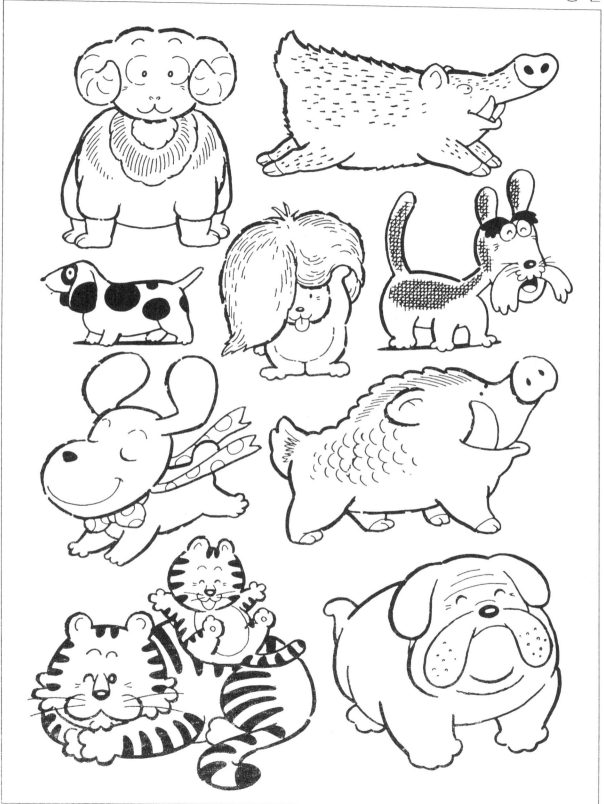

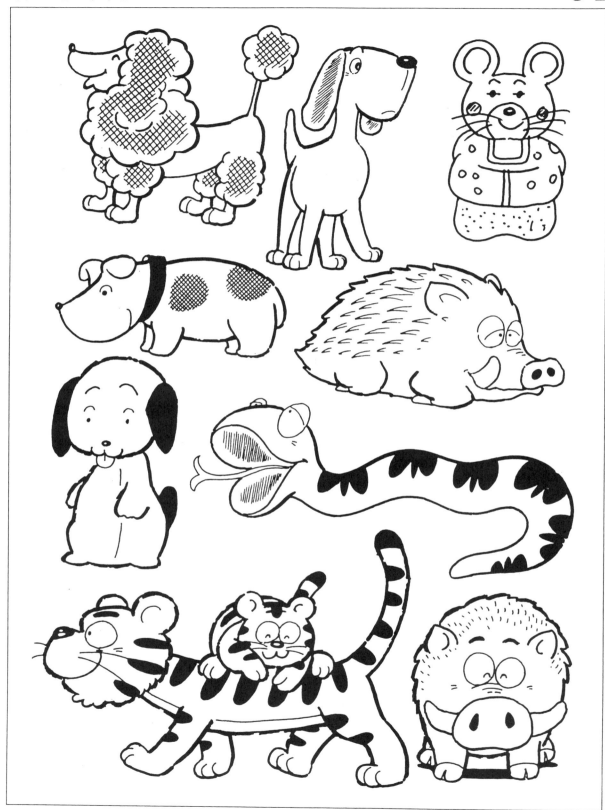

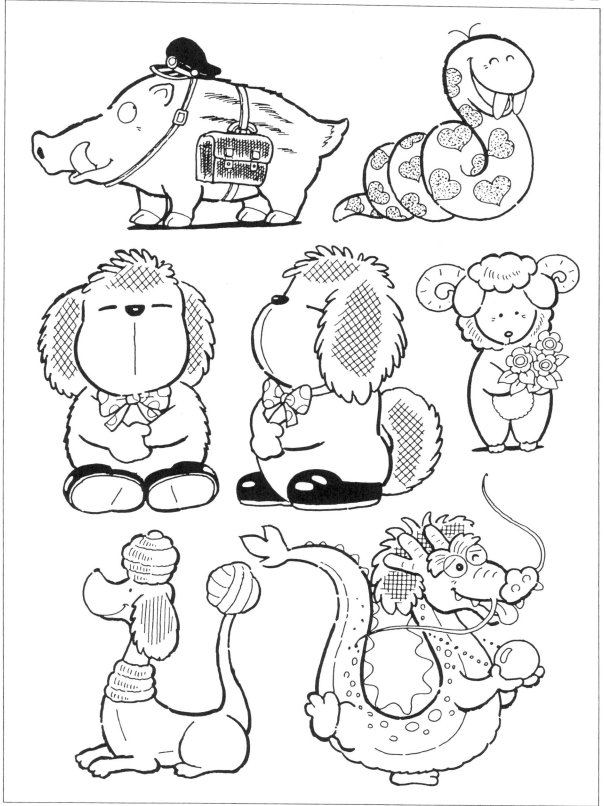

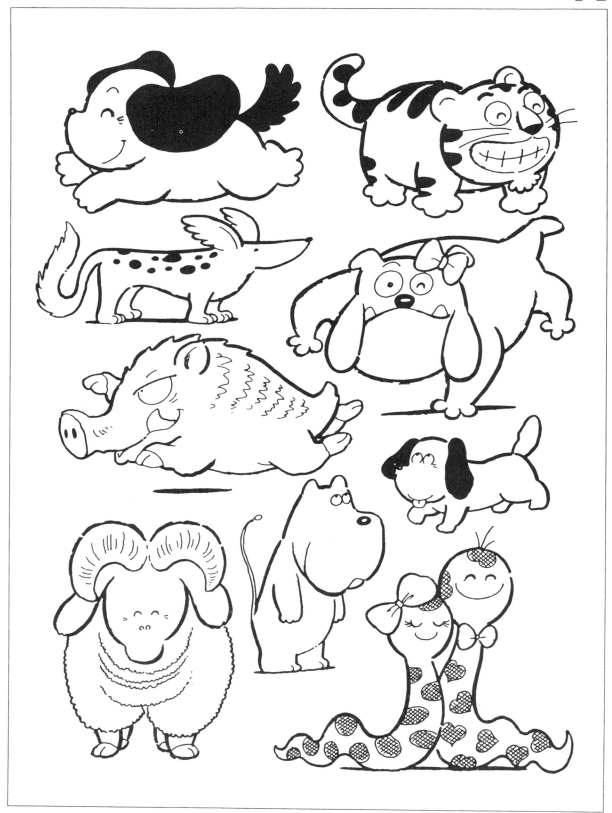

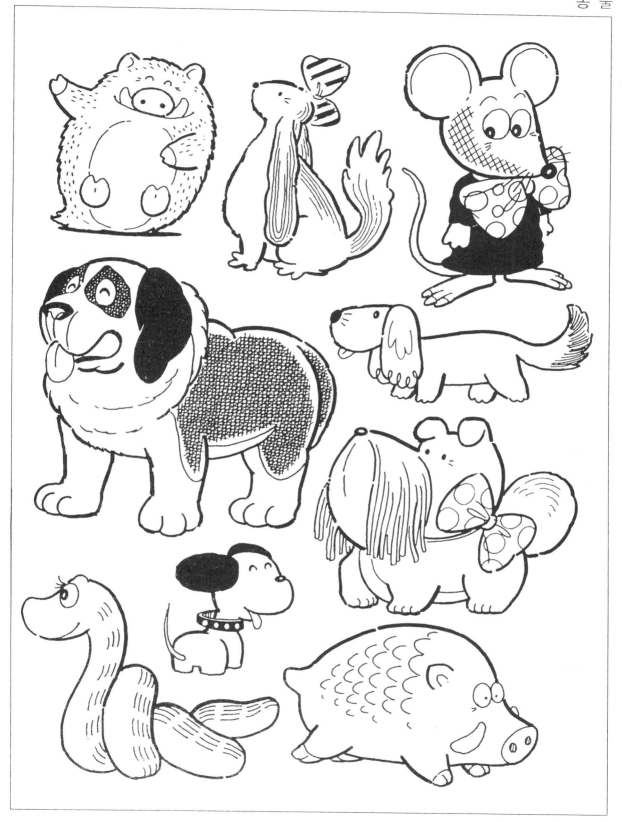

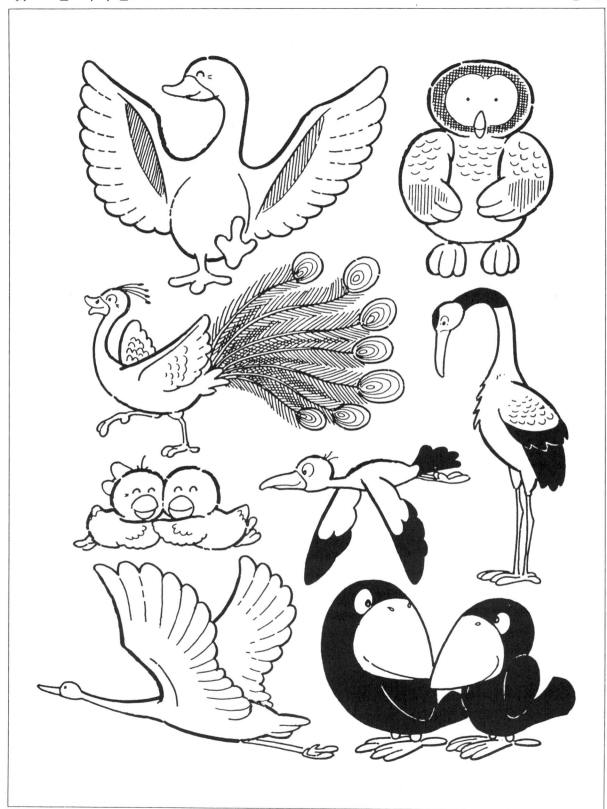

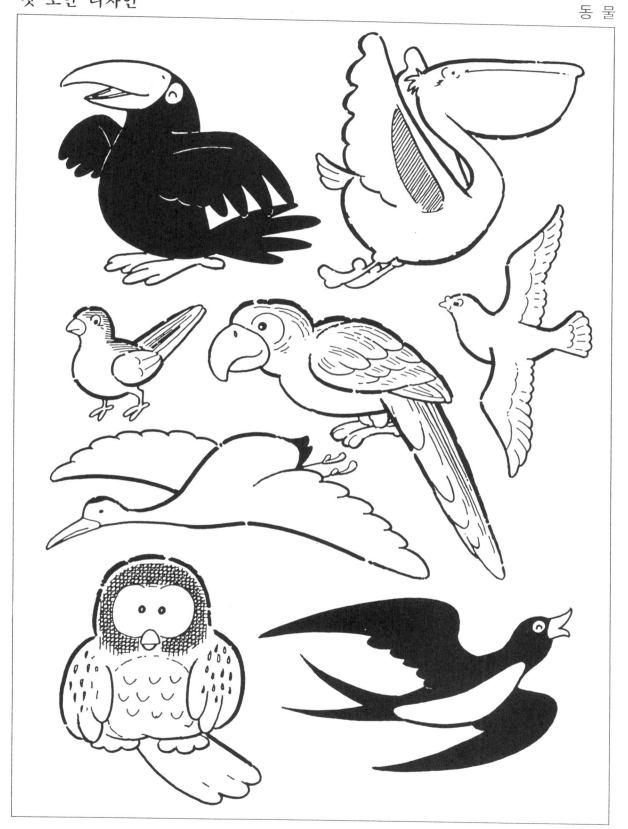

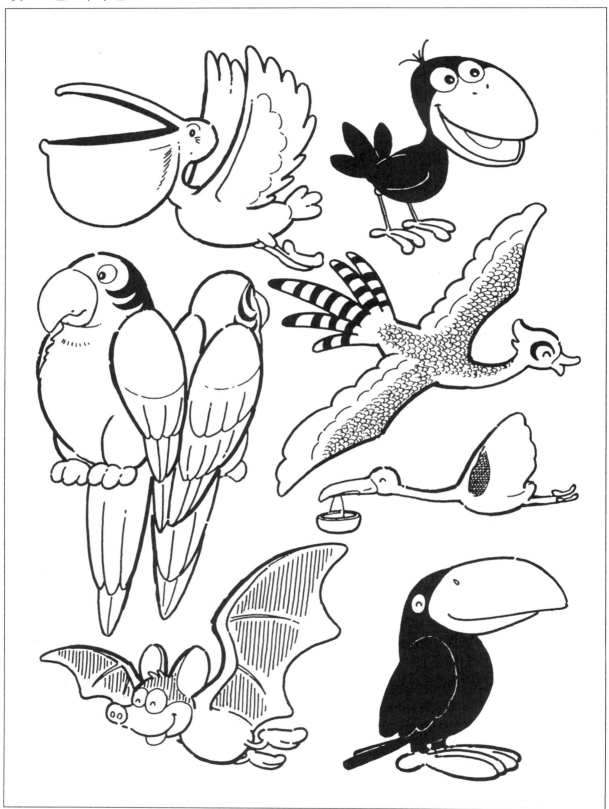

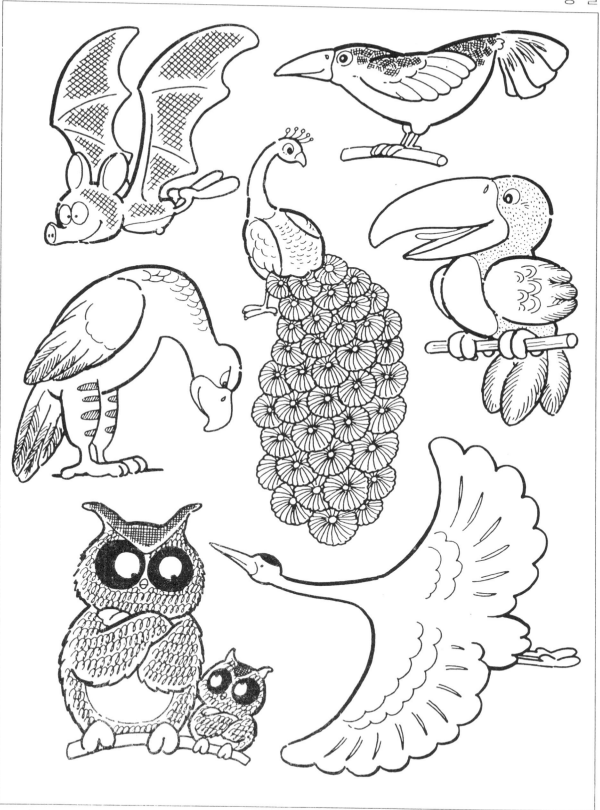

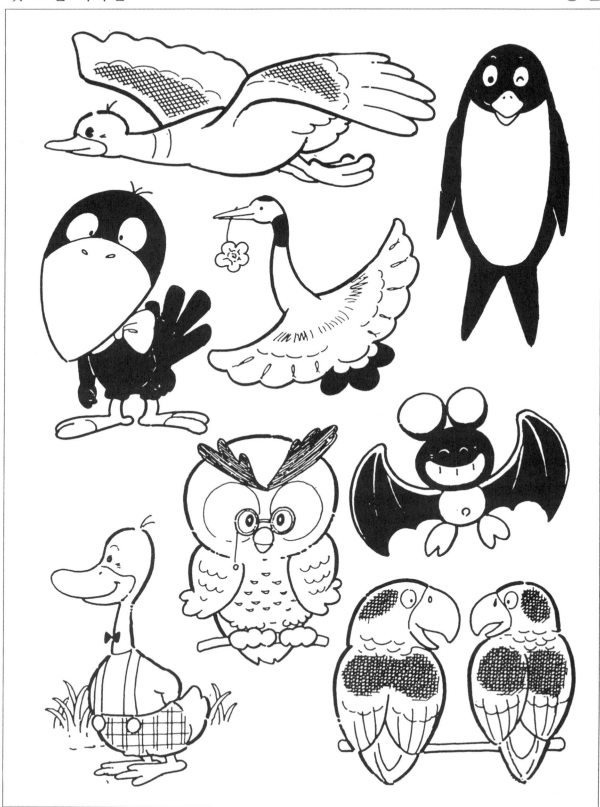

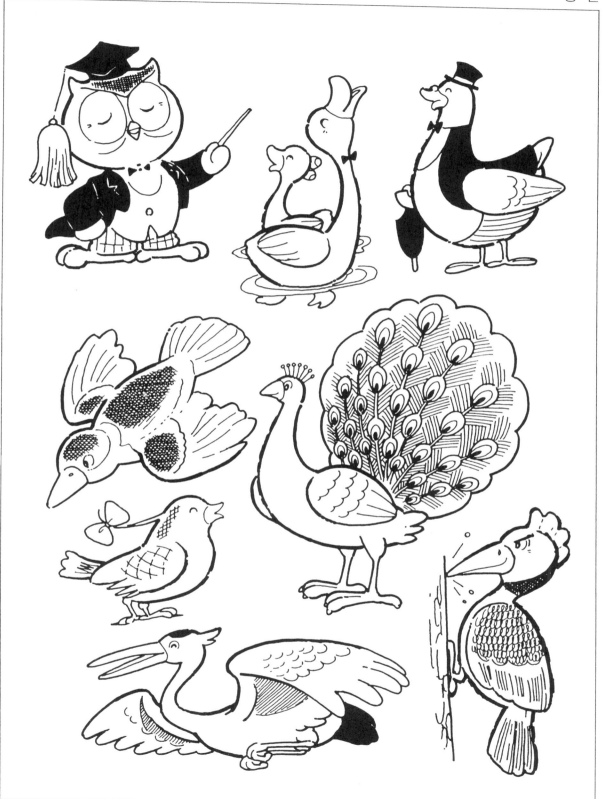

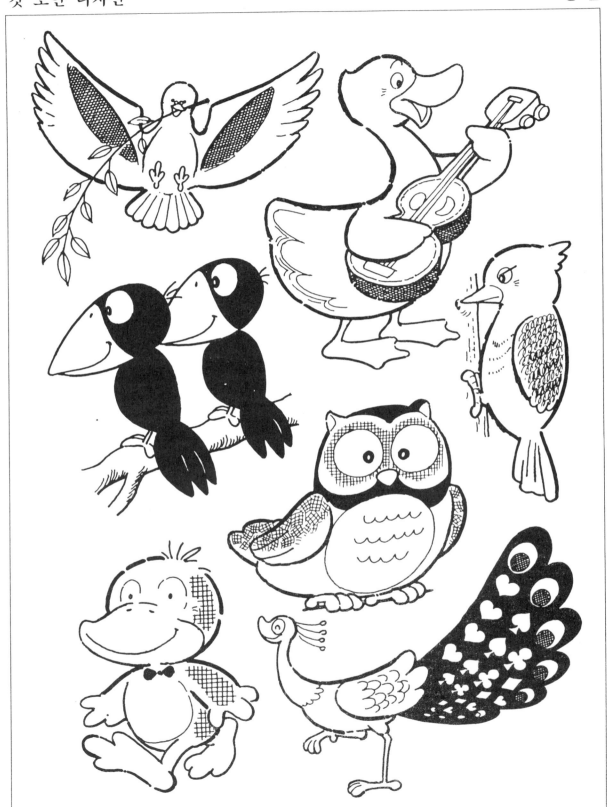

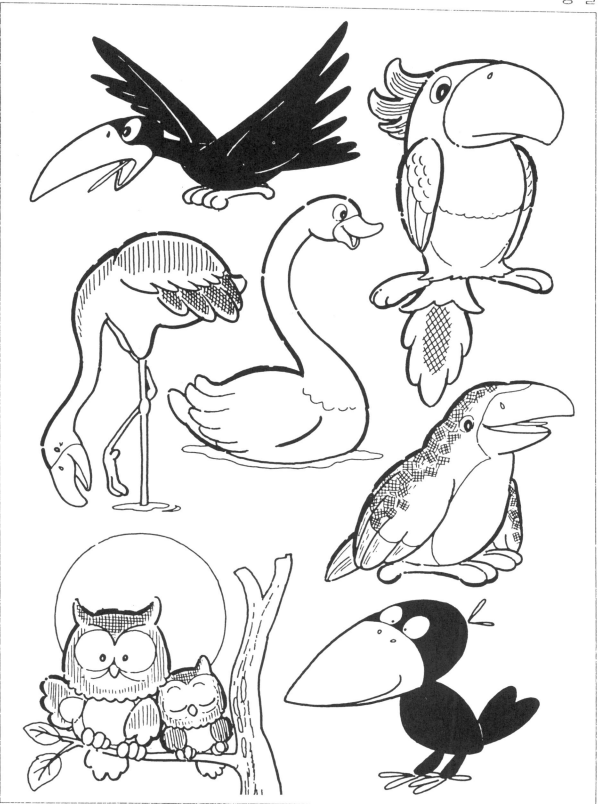

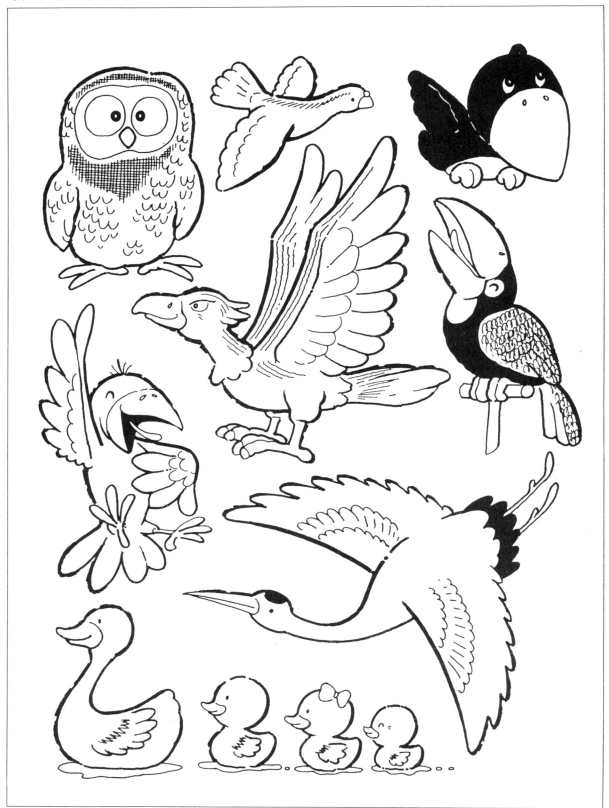

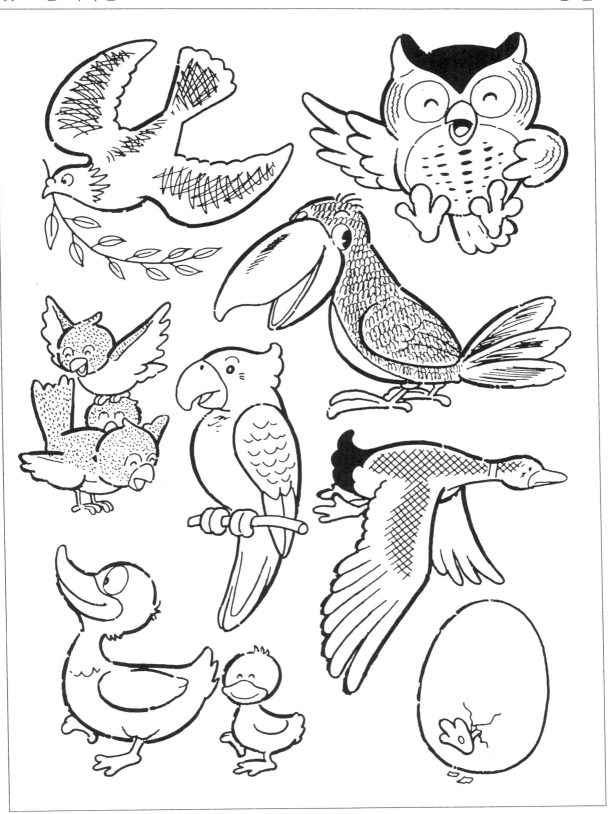

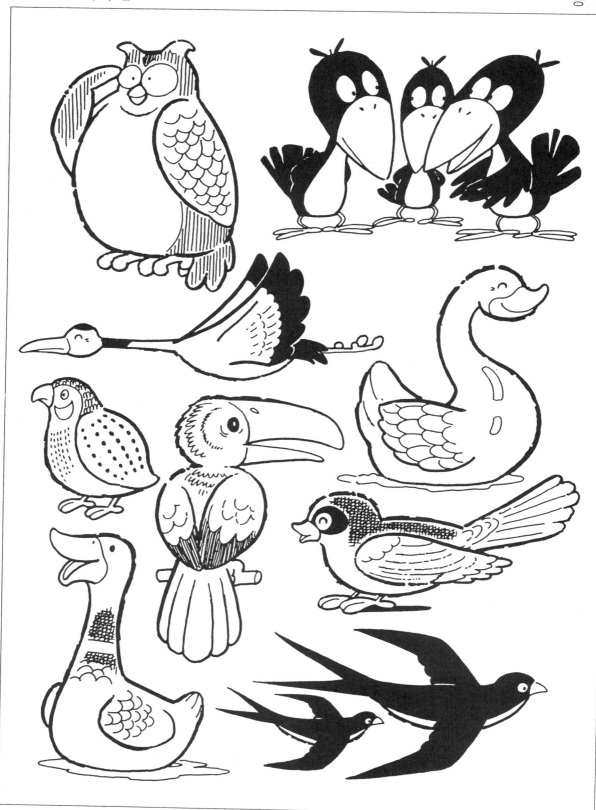

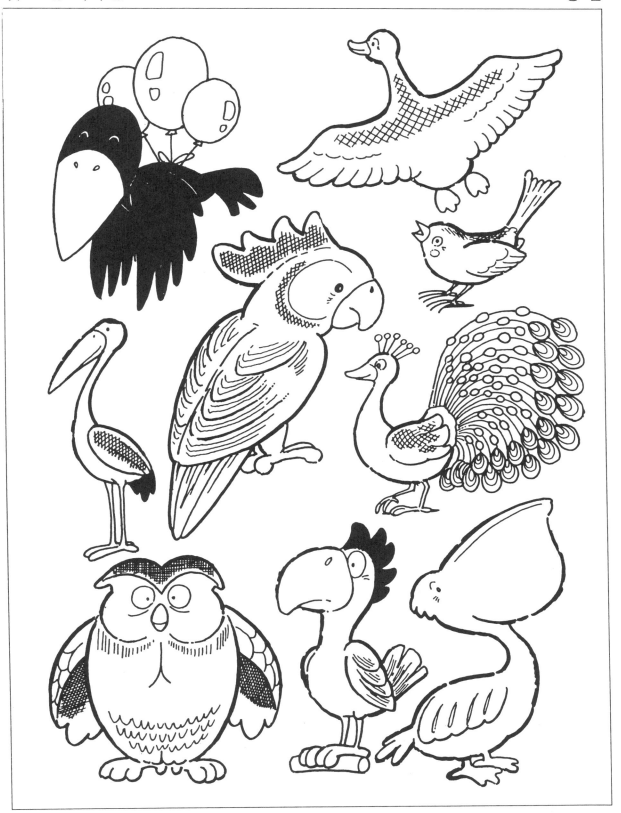

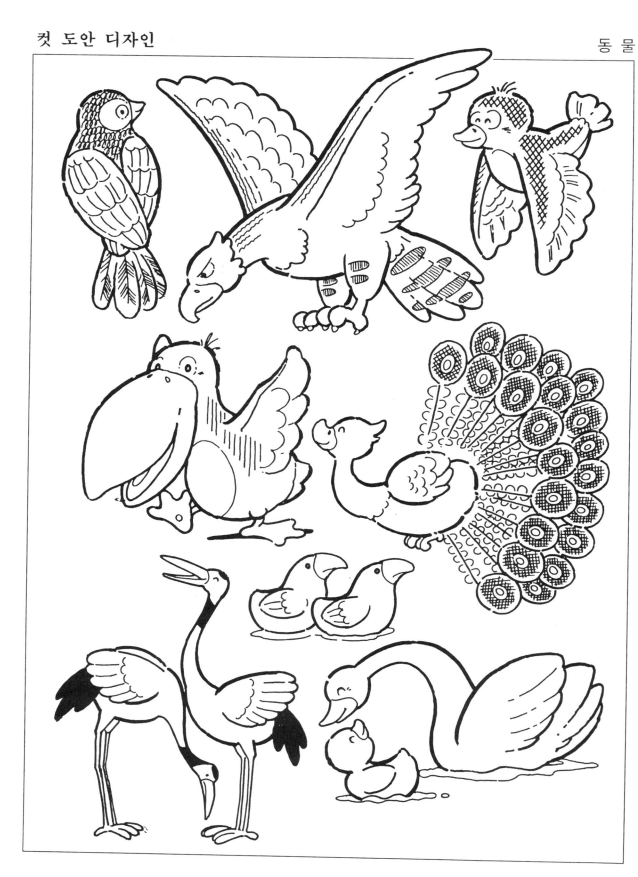

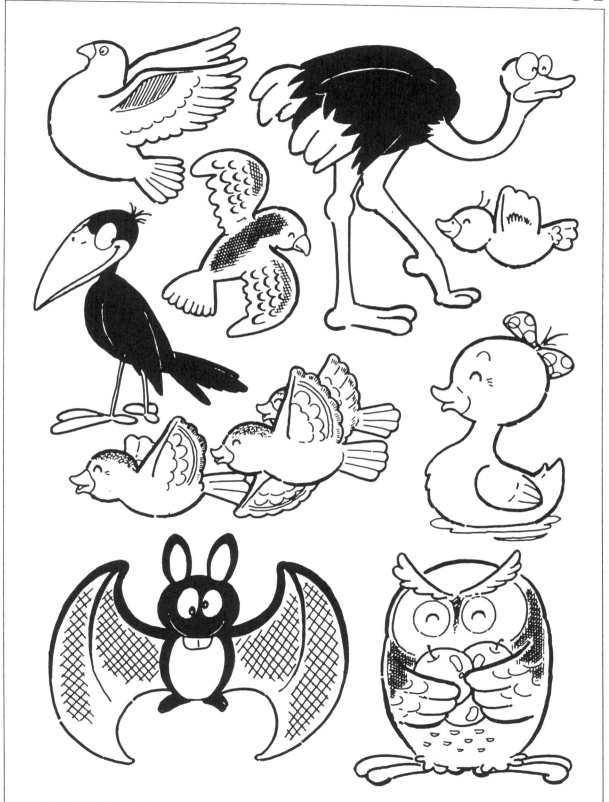

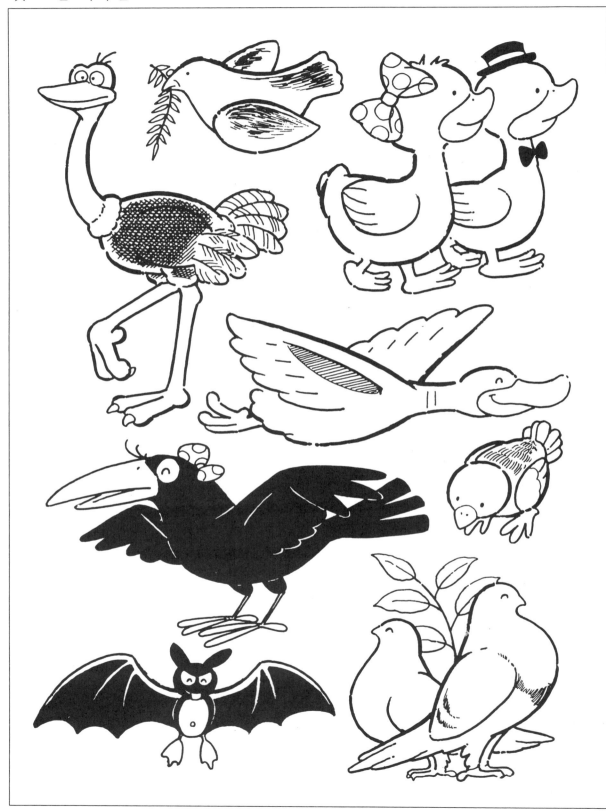

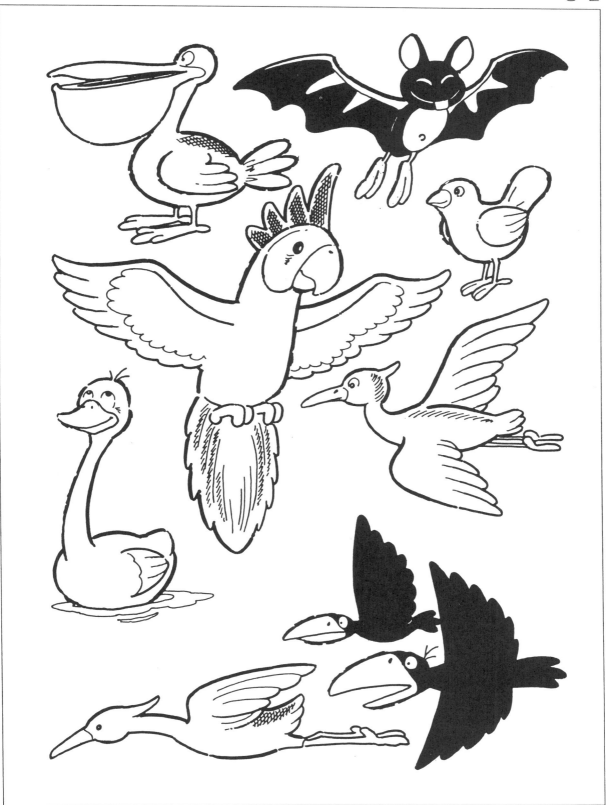

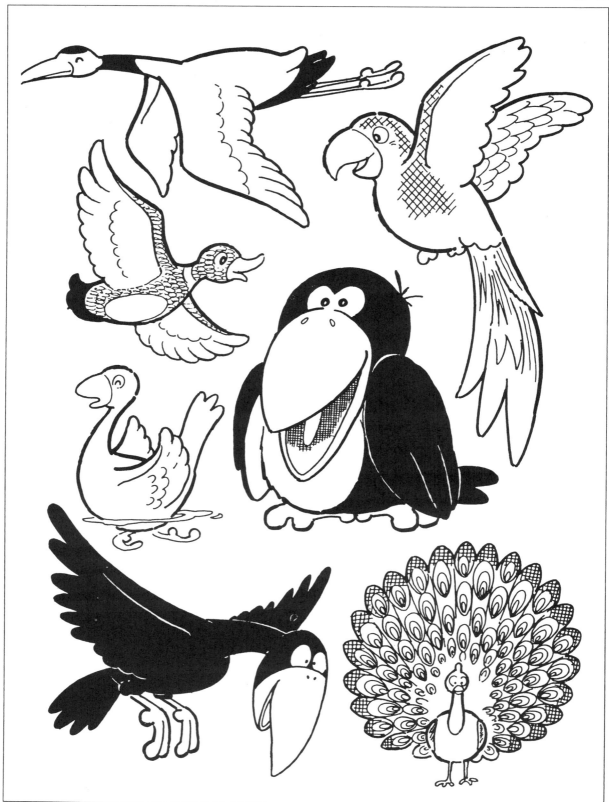

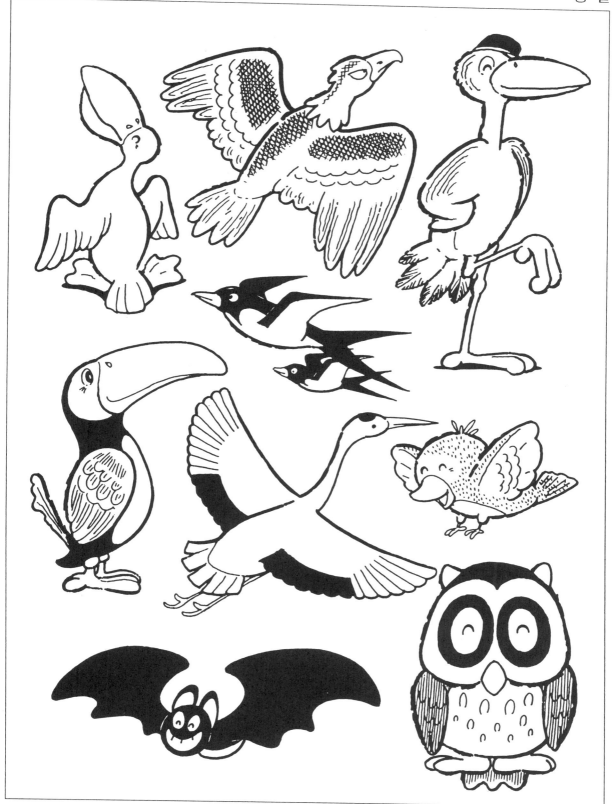

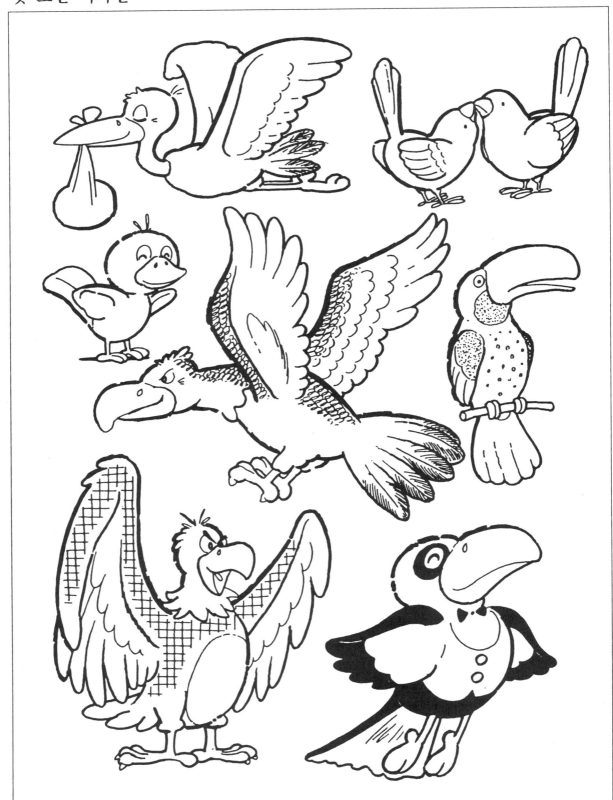

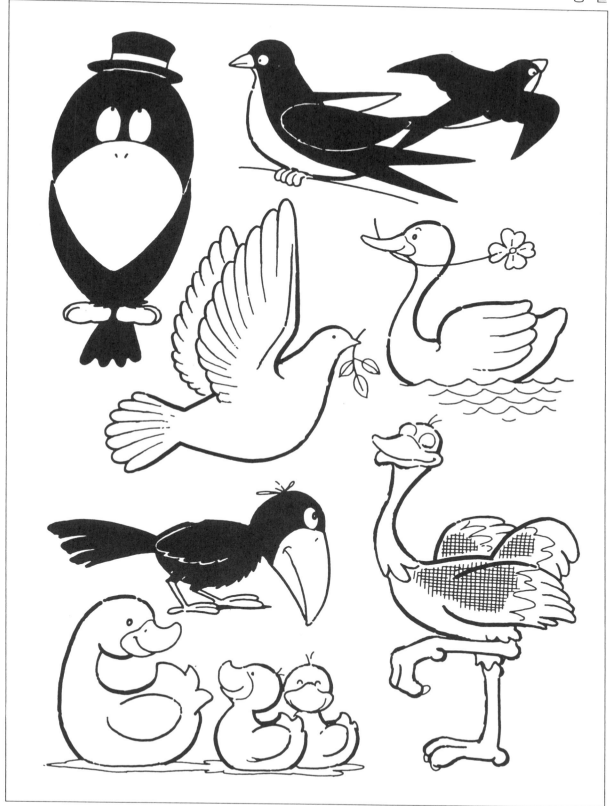

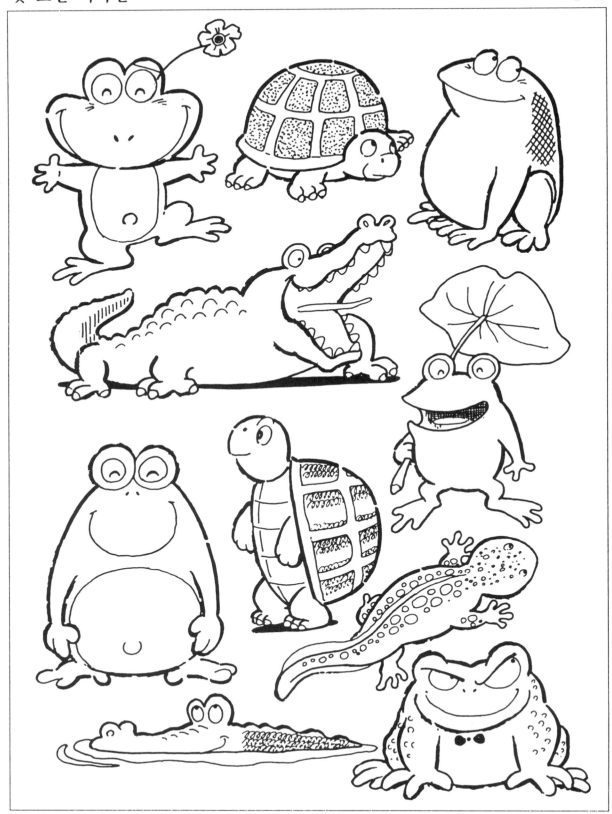

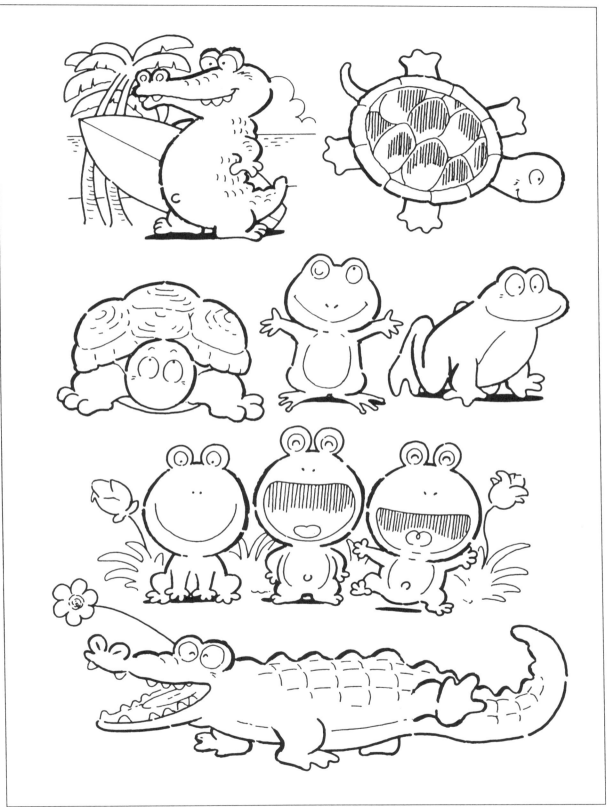

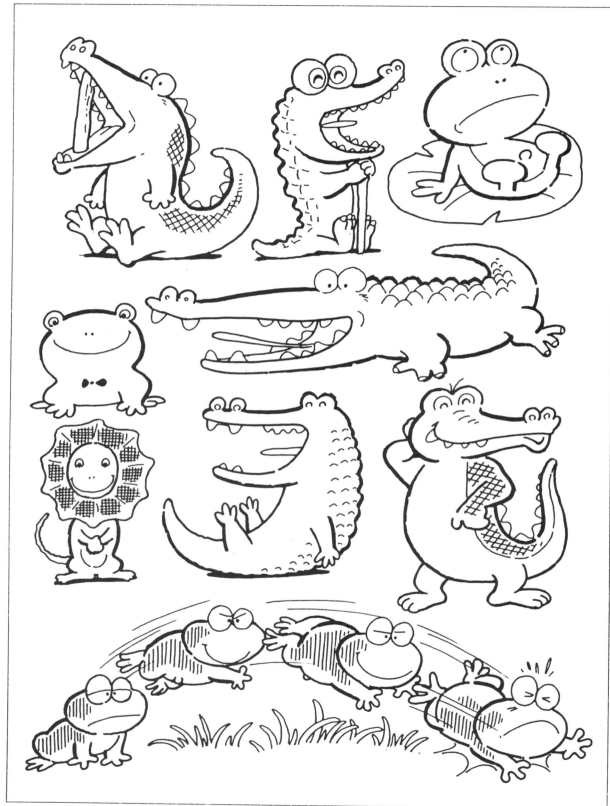

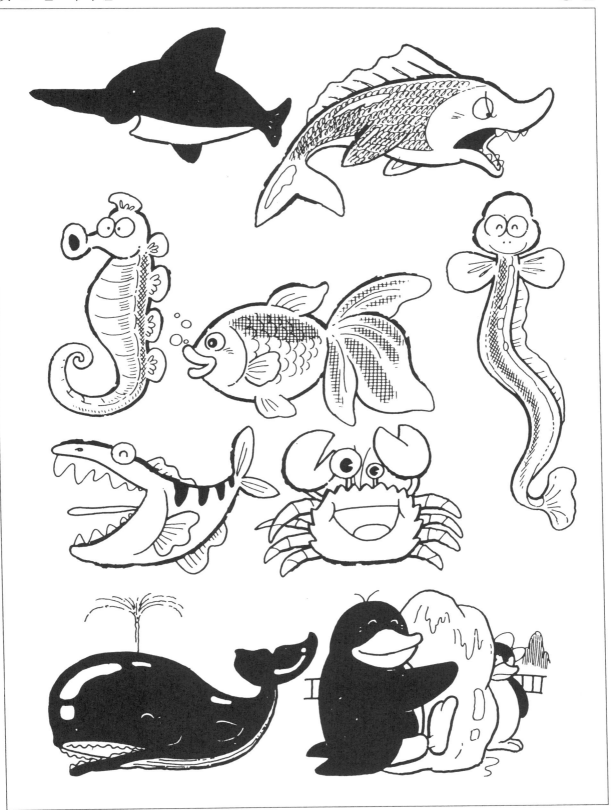

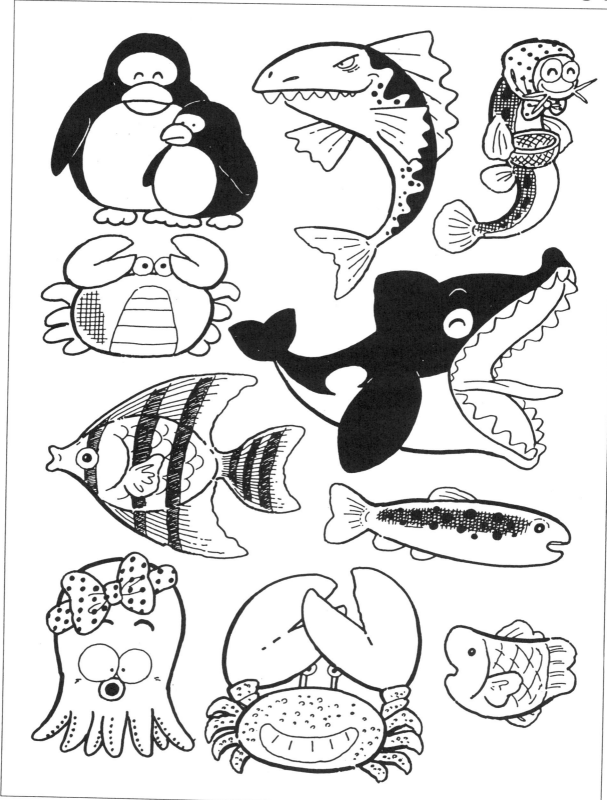

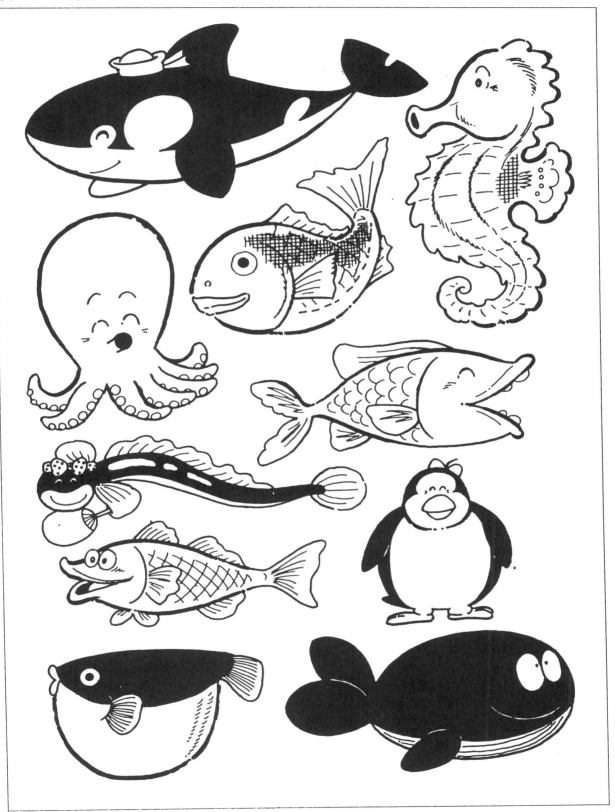

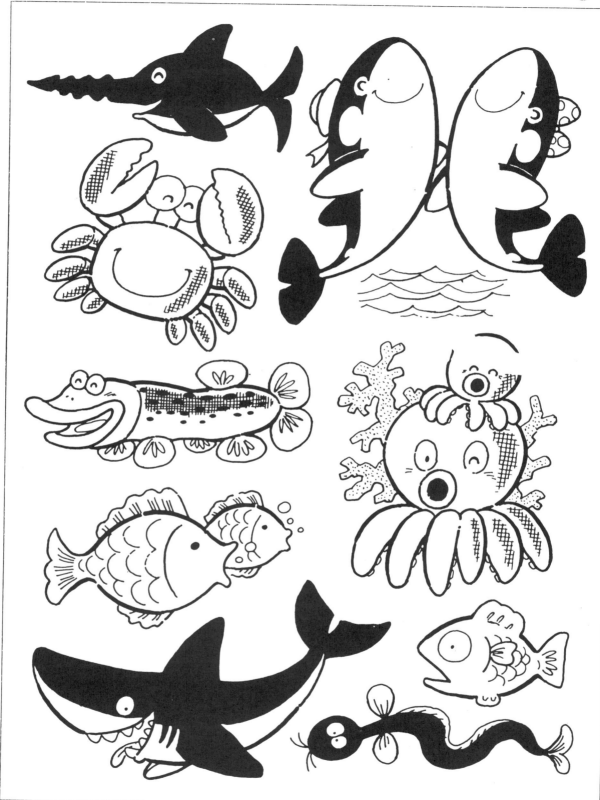

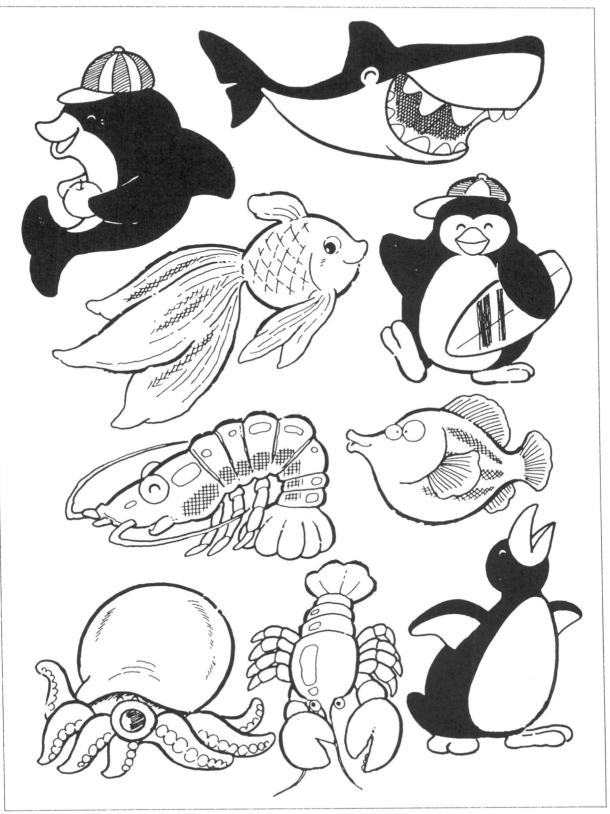

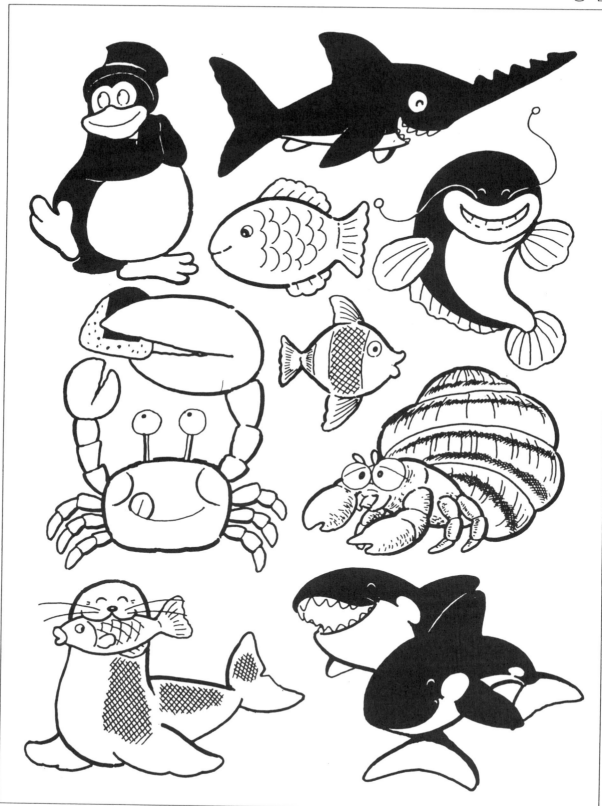

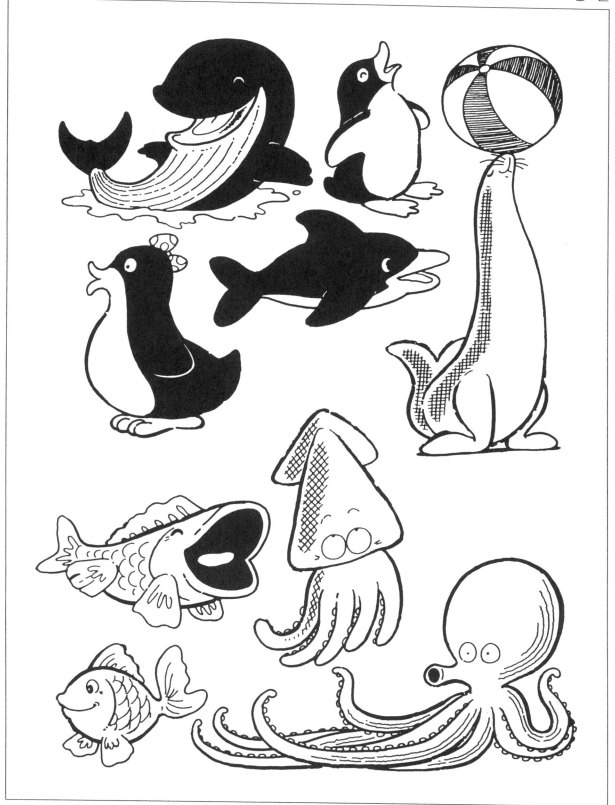

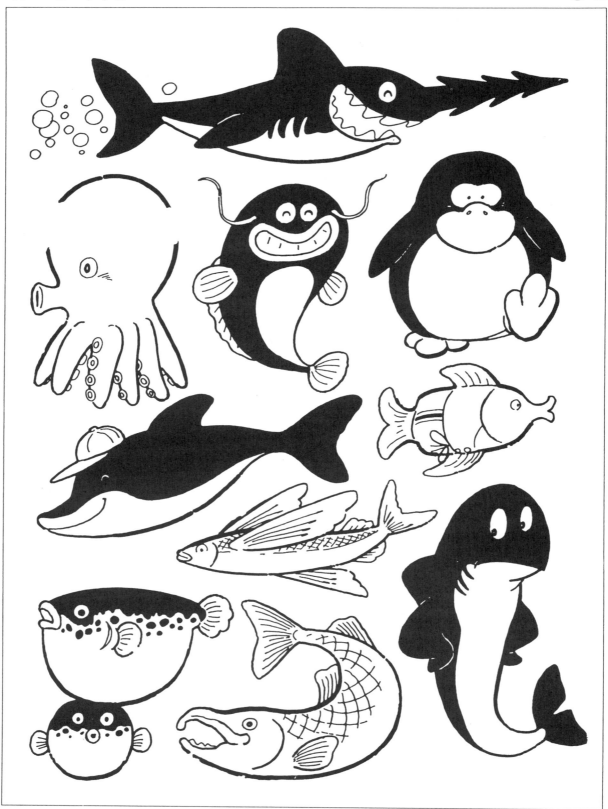

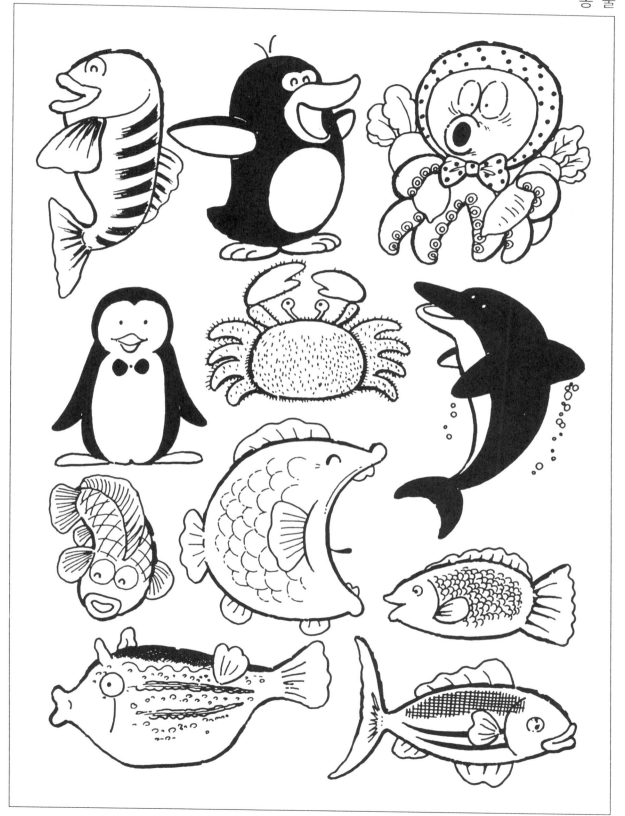

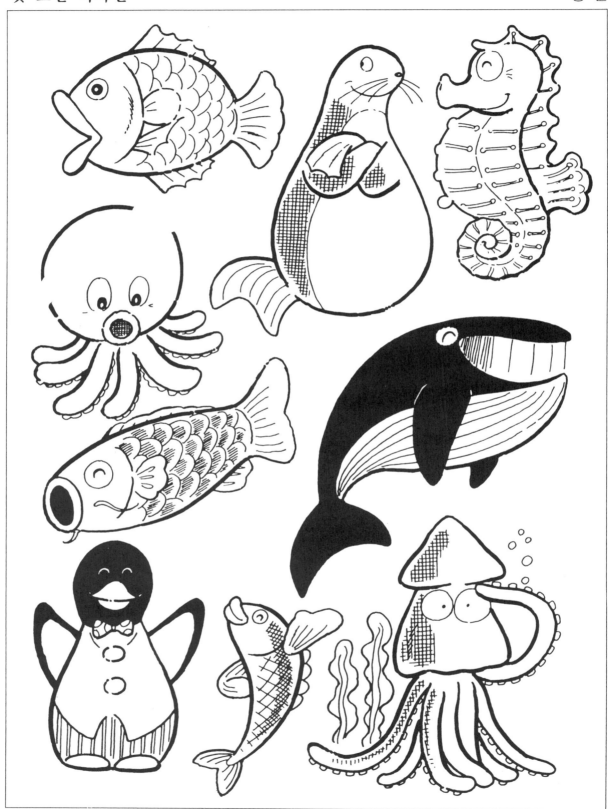

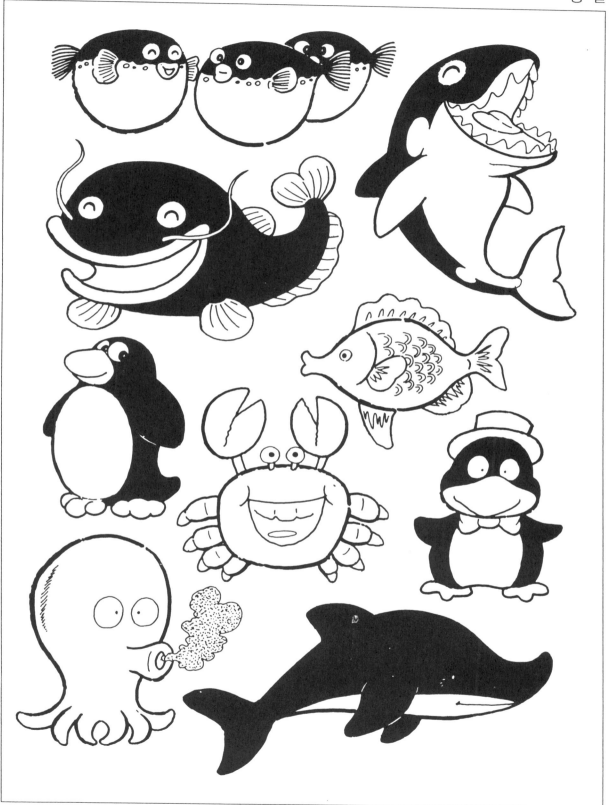

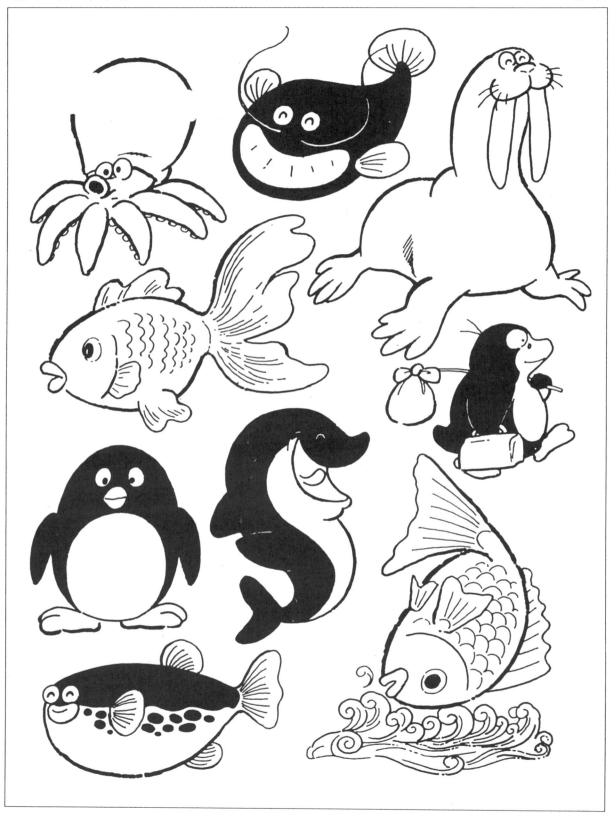

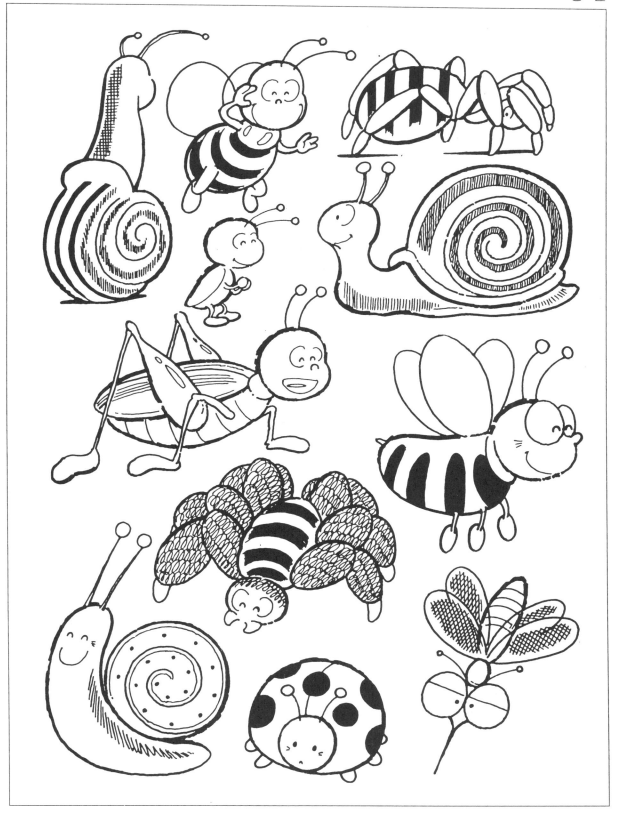

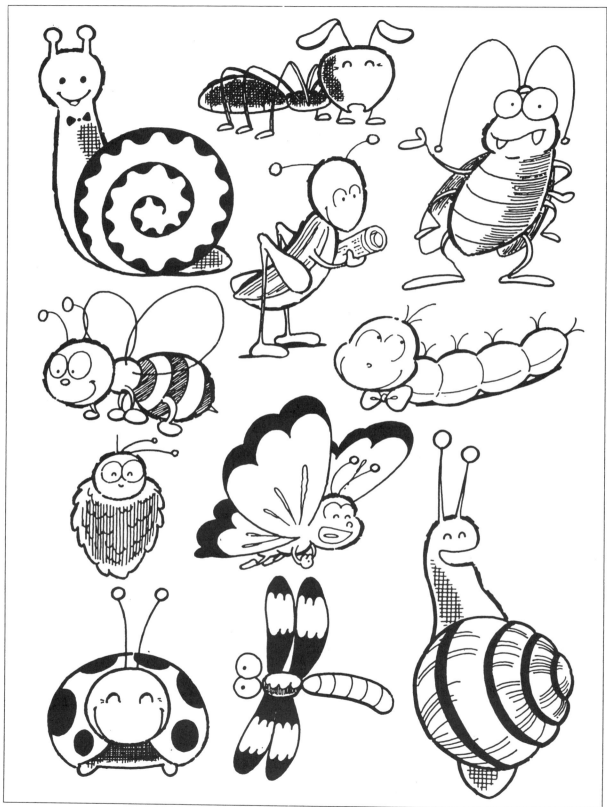

본사 도서목록

ART TECHNIQUE 시리즈

No.	책　　　명	면　수	정　가					
1	드로잉·드로잉·드로잉	174면	8,000원					
2	얼굴과 손의 드로잉	152면	7,500원					
3	인물화 드로잉	200면	10,000원					
4	드로잉 테크닉·얼굴	200면	10,000원					
5	여성 누드와 크로키	160면	7,000원	컬러물				
6	알기쉬운 인체 데생	192면	7,000원					
7	인물소묘 작품집	176면	8,000원					
8	동물화 드로잉	176면	8,000원					
9	해부학에 준한 인체드로잉	200면	8,000원					
10	인물화 드로잉 테크닉	200면	12.000원					

ART 시리즈

1			폐간					
2	스포츠·캐릭터 디자인	〃	6,000원					
3		〃	폐간					
4	테마 미술 디자인	〃	6,000원					
5	동물 캐릭터 디자인	〃	〃					
6	인물 캐릭터 디자인	〃	〃					
7	꽃·식물 문양 디자인	〃	〃					
8	예쁜 캐릭터 디자인	〃	〃					
9	공예품 밑그림 디자인	〃	〃					
10	용·봉황 디자인	〃	〃					
11	컷 도안 디자인	〃	〃					
12	세계 캐릭터 디자인	〃	〃					

도자기 공예 시리즈

1	도자기 공예기법	120면	10,000원	컬러물				
2								
3								

세계 장식문양 시리즈

1	세계 장식문양 (유럽)	184면	10,000원					
2	세계 장식문양 (아시아)	〃	〃					
3	세계 장식문양 (공예품)	〃	〃					
4	세계 장식문양 (꽃)	160면	12,000원	컬러물				